高等职业院校艺术设计类新形态精品教材

总主编／肖勇 傅祎

色彩构成

主　编　朱辉球　刘士良
副主编　李敏勇　马　乐　孙　铭　周敏慧
参　编　丁玉芳　周宇飞

COLOR COMPOSITION

北京理工大学出版社
BEIJING INSTITUTE OF TECHNOLOGY PRESS

内容提要

本书共7章，包括色彩构成概述、色彩的基本特征、色彩心理、色彩构成的方法与原则、数字色彩构成、色彩设计应用、色彩构成作品欣赏。本书充分利用庞大的网络资源，收集、整理当前最前沿的色彩作品进行展示并解析，希冀能充分发挥学生的创造性思维，让学生对于色彩构成有一个充分的认识。本书没有太多的技法操作展示环节，希望学生不只是局限于技法操作，而是敢于发挥对色彩的想象力。

本书可作为高等职业院校艺术设计专业和美术学专业的色彩基础课程教学用书，也可作为相关专业人员和美术爱好者的学习参考用书。

版权专有　侵权必究

图书在版编目（CIP）数据

色彩构成 / 朱辉球，刘士良主编 .—北京：北京理工大学出版社，2022.9 重印
ISBN 978-7-5682-7758-7

Ⅰ .①色… Ⅱ .①朱…②刘… Ⅲ .①色彩学－高等学校－教材 Ⅳ .① J063

中国版本图书馆 CIP 数据核字（2019）第 239808 号

出版发行 / 北京理工大学出版社有限责任公司
社　　址 / 北京市海淀区中关村南大街5号
邮　　编 / 100081
电　　话 /（010）68914775（总编室）
　　　　　（010）82562903（教材售后服务热线）
　　　　　（010）68944723（其他图书服务热线）
网　　址 / http://www.bitpress.com.cn
经　　销 / 全国各地新华书店
印　　刷 / 河北鑫彩博图印刷有限公司
开　　本 / 889毫米×1194毫米　1/16
印　　张 / 7　　　　　　　　　　　　　　　　责任编辑 / 封　雪
字　　数 / 198千字　　　　　　　　　　　　　文案编辑 / 封　雪
版　　次 / 2022年9月第1版第5次印刷　　　　　责任校对 / 周瑞红
定　　价 / 48.00元　　　　　　　　　　　　　责任印制 / 边心超

图书出现印装质量问题，请拨打售后服务热线，本社负责调换

总序 GENERAL PREFACE

20世纪80年代初，中国真正的现代艺术设计教育开始起步。20世纪90年代末以来，中国现代产业迅速崛起，在现代产业大量需求设计人才的市场驱动下，我国各大院校实行了扩大招生的政策，艺术设计教育迅速膨胀。迄今为止，几乎所有的高校都开设了艺术设计类专业，艺术类专业已经成为最热门的专业之一，中国已经发展成为世界上最大的艺术设计教育大国。

但我们应该清醒地认识到，艺术和设计是一个非常庞大的教育体系，包括了设计教育的所有科目，如建筑设计、室内设计、服装设计、工业产品设计、平面设计、包装设计等，而我国的现代艺术设计教育尚处于初创阶段，教学范畴仍集中在服装设计、室内装潢、视觉传达等比较单一的设计领域，设计理念与信息产业的要求仍有较大的差距。

为了符合信息产业的时代要求，中国各大艺术设计教育院校在专业设置方面提出了"拓宽基础、淡化专业"的教学改革方案，在人才培养方面提出了培养"通才"的目标。正如姜今先生在其专著《设计艺术》中所指出的"工业＋商业＋科学＋艺术＝设计"，现代艺术设计教育越来越注重对当代设计师知识结构的建立，在教学过程中不仅要传授必要的专业知识，还要讲解哲学、社会科学、历史学、心理学、宗教学、数学、艺术学、美学等知识，以培养出具备综合素质能力的优秀设计师。另外，在现代艺术设计院校中，对设计方法、基础工艺、专业设计及毕业设计等实践类课程也越来越注重教学课题的创新。

理论来源于实践、指导实践并接受实践的检验，我国现代艺术设计教育的研究正是沿着这样的路线，在设计理论与教学实践中不断摸索前进。在具体的教学理论方面，几年前或十几年前的教材已经无法满足现代艺术教育的需求，知识的快速更新为现代艺术教育理论的发展提供了新的平台，兼具知识性、创新性、前瞻性的教材不断涌现出来。

随着社会多元化产业的发展，社会对艺术设计类人才的需求逐年增加，现在全国已有1400多所高校设立了艺术设计类专业，而且各高等院校每年都在扩招艺术设计专业的学生，每年的毕业生超过10万人。

随着教学的不断成熟和完善，艺术设计专业科目的划分越来越细致，涉及的范围也越来越广泛。我们通过查阅大量国内外著名设计类院校的相关教学资料，深入学习各相关艺术院校的成功办学经验，同时邀请资深专家进行讨论认证，发觉有必要推出一套新的，较为完整、系统的专业院校艺术设计教材，以适应当前艺术设计教学的需求。

我们策划出版的这套艺术设计类系列教材，是根据多数专业院校的教学内容安排设定的，所涉及的专业课程主要有艺术设计专业基础课程、平面广告设计专业课程、环境艺术设计专业课程、动画专业课程等。同时还以专业为系列进行了细致的划分，内容全面、难度适中，能满足各专业教学的需求。

本套教材在编写过程中充分考虑了艺术设计类专业的教学特点，把教学与实践紧密地结合起来，参照当今市场对人才的新要求，注重应用技术的传授，强调学生实际应用能力的培养。而且，每本教材都配有相应的电子教学课件或素材资料，可方便教学。

在内容的选取与组织上，本套教材以规范性、知识性、专业性、创新性、前瞻性为目标，以项目训练、课题设计、实例分析、课后思考与练习等多种方式，引导学生考察设计施工现场、学习优秀设计作品实例，力求教材内容结构合理、知识丰富、特色鲜明。

本套教材在艺术设计类专业教材的知识层面也有了重大创新，做到了紧跟时代步伐，在新的教育环境下，引入了全新的知识内容和教育理念，使教材具有较强的针对性、实用性及时代感，是当代中国艺术设计教育的新成果。

本套教材自出版后，受到了广大院校师生的赞誉和好评。经过广泛评估及调研，我们特意遴选了一批销量好、内容经典、市场反响好的教材进行了信息化改造升级，除了对内文进行全面修订外，还配套了精心制作的微课、视频，提供了相关阅读拓展资料。同时将策划出版选题中具有信息化特色、配套资源丰富的优质稿件也纳入了本套教材中出版，并将丛书名由原先的"21世纪高等院校精品规划教材"调整为高等职业院校艺术设计类新形态精品教材，以适应当前信息化教学的需要。

高等职业院校艺术设计类新形态精品教材是对信息化教材的一种探索和尝试。为了给相关专业的院校师生提供更多增值服务，我们还特意开通了"建艺通"微信公众号，负责对教材配套资源进行统一管理，并为读者提供行业资讯及配套资源下载服务。如果您在使用过程中，有任何建议或疑问，可通过"建艺通"微信公众号向我们反馈。

诚然，中国艺术设计类专业的发展现状随着市场经济的深入发展将会逐步改变，也会随着教育体制的健全不断完善，但这个过程中出现的一系列问题，还有待我们进一步思考和探索。我们相信，中国艺术设计教育的未来必将呈现出百花齐放、欣欣向荣的景象！

肖勇 傅祎

"建艺通"微信公众号

前言 PREFACE

色彩构成是一门神奇又极具魅力的课程，它能将读者带入一个色彩斑斓又不失规律的世界。本书以色彩的科学规律为基础，讲解了色彩的产生、色彩构成的方法与原则、色彩设计应用等内容。希望给色彩构成初学者一些引导，激发广大读者对色彩构成的创造力。

本书注重基本理论与新观念的结合，突出新颖性与实用性；体系完整、层次清晰、图文并茂，注重实践性；以色彩实践为中心讲解相应理论，深入浅出、易懂易记，实用性强；案例以优秀习作为主，生动形象且参考性强。

在现今的教学过程中，重视技法的现象很普遍，但是色彩构成课不能如此，色彩构成课是要培养学生审美的意识，是让学生知道什么是美，什么是色彩构成，是让学生用新奇的眼睛来观察这个世界。

数字色彩发展到如此已经越发成熟，一些专业理论比较深入的地方通过"知识扩展""案例解析"的方式呈现，希望能开阔学生的视野。

一、注重基本理论与新观念的结合，引入了"数字色彩"等内容，图文并茂、深入浅出、易懂易记，突出新颖性与实用性。

二、每章设置"知识扩展"和"案例解析"等栏目，加深学生对专业知识点的理解，开阔学生视野。

三、匹配丰富的二维码资源、教学资源包，方便学生随时随地学习，满足老师开展信息化教学的需求。

四、全书体系完整、层次清晰，以优秀习作为范例讲解相应理论，生动形象且参考性强。

本书在修订过程中，参阅了大量典籍，选用了一些国内外经典之作，部分作品出于各种原因未能一一标注作者或出处，在此一并表达最诚挚的谢意。

由于编者能力有限，书中难免有不妥之处，恳请专家与读者批评指正。

编 者

目录 CONTENTS

第一章　色彩构成概述……001
第一节　色彩构成的由来……001
第二节　色彩与色彩构成……002
第三节　色彩的分类……003
知识扩展　包豪斯设计学院……005
案例解析　光的艺术魅力：光影秀……006

第二章　色彩的基本特征……007
第一节　色彩的生理原理……007
第二节　色彩三要素……008
第三节　色立体——色彩的表示法……009
第四节　色彩调性……014
知识扩展　人眼的可见光……017
案例解析　色彩的灵魂：调性……017

第三章　色彩心理……019
第一节　色彩的通感与错觉……019
第二节　色彩的偏爱和禁忌……023
第三节　色彩的表情……025
第四节　色彩的象征……030
第五节　色彩的联想……031
知识扩展　当代年轻人的流行色……034
案例解析　电影里的色彩心理学……035

第四章　色彩构成的方法与原则……036
第一节　色彩对比……036
第二节　色彩的采集与重构……049
第三节　色彩构成原则……052
知识扩展　具有浓烈城市色彩的时尚之都——米兰……056
案例解析　古人眼中的"色彩"……056

第五章　数字色彩构成……058
第一节　数字色彩构成基础知识……058
第二节　数字色彩构成与传统色彩构成……063
第三节　数字色彩构成实例……064
知识扩展　数字色彩与经典色彩之比较……069
案例解析　现代数字插画色彩……069

第六章　色彩设计应用……071
第一节　色彩在广告设计中的应用……071
第二节　色彩在包装设计中的应用……073
第三节　色彩在摄影中的应用……075
第四节　色彩在网页设计中的应用……076
第五节　色彩在服饰设计中的应用……078
第六节　色彩在环境艺术设计中的应用……081
知识扩展　色彩生活：涂鸦……082
案例解析　《名侦探柯南》中的美学艺术……083

第七章　色彩构成作品欣赏……084

参考文献……106

CHAPTER ONE

第一章 色彩构成概述

知识目标
1. 了解色彩构成的起源；
2. 了解色彩构成与色彩的关系。

能力目标
1. 学会区分色彩与色彩构成；
2. 能够区分色光与色料，掌握色料的种类。

素养目标
对事物感知敏锐、思维活跃、记忆牢固、情感深切、意志坚强，饱有兴趣并专注地对待所学内容，提高知识获取能力。

第一节 色彩构成的由来

色彩构成这一概念是德国魏玛的包豪斯设计学院最早提出的（图1-1），在20世纪80年代初传入我国，并被大多数艺术院校采用，成为艺术院校设计色彩的基础课程。专业人士对色彩构成的看法略有不同，因此又有装饰色彩、设计色彩、色彩学等概念出现，但具体内容相近。

包豪斯设计学院的色彩基础课程是由伊顿开设的（图1-2）。伊顿最主要的创新主张是提出了要从科学的角度研究色彩，取缔了之前人们对色彩的感性化理解。伊顿对色彩的对比、色彩明度对色彩的影响、冷暖色调的心理感受等进行了归类，形成了对色彩的明确认识，并且将其运用到生活中。继伊顿任教之后，保罗·克利和康定斯基等人先后加入包豪斯设计学院，在他们的努力下，色彩构成课程得到进一步完善。

20世纪30年代末期，为了逃避纳粹政府的政治迫害和欧洲的战火，包豪斯的主要领导人物、教员和大批学生陆续移居美国，从而把他们在欧洲进行的设计探索及欧洲的现代主义设计思想也带到了美国。第二次世界大战结束后，他们借助当时美国的社会经济环境，通过大量的设计实践和教学经验，把包豪斯的设计理念发展成一种新的设计风格——国际主义风格，从而影响了全世界。

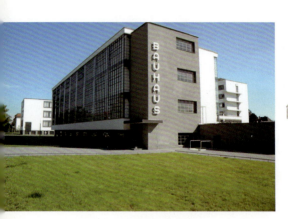
图 1-1 包豪斯设计学院

图 1-2 伊顿

第二节 色彩与色彩构成

将两个以上的单元，按照一定的原则，重新组合形成新的单元称为构成。将两个以上的色彩，根据不同的目的，按照一定的原则重新组合、搭配，构成新的美的色彩关系就叫色彩构成。色彩构成和平面构成、立体构成是艺术设计专业必须掌握的设计基础课程，是设计专业从客观认识与表现到主观组合与应用转变的基础课程，也是设计者对色彩的理性认识和主观认识相结合的产物，与色彩相比，更复杂，更理性，也更具实用性。色彩不能脱离形体、空间、位置、面积、肌理等而独立存在。色彩是有关于光、物与视觉的一种综合现象。17 世纪英国科学家牛顿通过科学的方法解释了色彩的物理表象后，色彩成为一门独立的学科。人们对色彩的认识和运用过程是从感性升华到理性的过程。通常说的理性色彩学，就是人们借助判断、推理、演绎等抽象思维能力，对从大自然中直接感受到的色彩印象进行规律性的揭示，从而形成色彩的理论和法则，并运用于色彩实践。可以说，色彩构成总结了色彩在人的视觉印象中的科学规律，把人看到色彩时产生的感性冲动转化成了可以遵循的理性资料。两者之间微妙的呼应因人而异，需要细心体会。

1. 色彩构成与绘画色彩的区别

绘画色彩是以光照作用下产生的色彩变化为依据，对所表现物体的色彩变化进行捕捉，并使色彩真实再现。色彩构成是在绘画色彩的基础之上，根据设计专业的特点和要求，运用色彩归纳、概括、提炼等手段，表现物体之间的层次关系，重在培养人的主动表现色彩能力。

绘画中的色彩是以人的视觉感受为主的，而人的色彩感觉首先来自视网膜中的锥体细胞，眼睛能感受、分辨色光中的各种颜色，并做出综合反映，从而把散在视网膜中的色彩迅速汇合，形成最终看到的颜色。

2. 色彩构成与色彩在学科上的区别

从学院派的角度看，色彩和色彩构成都是现今各高校艺术设计中的基础课程，色彩学旨在提高学生的色彩造型能力，并且使学生能够从原有的写生色彩思维过渡到设计色彩思维，更为注重学生的创造力和想象力（图 1-3）。色彩构成这门学科则从科学的角度研究色彩，旨在让学生实现从感性色彩到理性色彩的思维转变，如色彩的明度、纯度、冷暖的对比，色彩调和和心理感受等，重在帮助学生在设计中熟练地运用色彩（图 1-4）。两门课程在教学目标、教学内容、教学方法等方面都有很大的区别，但是在实际教学中仍很容易被混淆。

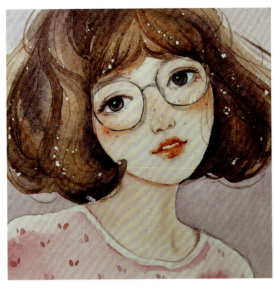
图 1-3　色彩人物

图 1-4　色彩构成人物

教学内容上，色彩与色彩构成都包含有原理性内容，如色彩物理、色彩心理；也包括色彩的分类，如无彩色和有彩色、色立体等；还有色彩的混合，如加法混合和减法混合、中性混合等。但两者也有很大的区别，如对于色彩三要素的掌握，色彩学分别针对色相、明度、纯度展开，而色彩构成是在掌握了这部分的内容后直接把相关知识运用到构成要件当中；色彩还注重造型问题，学习者要根据所学的色彩原理，结合素描知识，通过色彩表现和塑造对象，色彩构成在塑造物象方面并没有要求，学习者通过主观意象和塑造相结合表现想象中的场景或景物，更注重颜色的直观搭配；同时，色彩构成涉及色彩心理的内容较多，并把色彩心理作为重要的教学内容之一，而设计色彩在色彩心理方面的要求较弱。

第三节　色彩的分类

一、色光

说到色彩，不得不说色彩所依赖的客观条件——光。光是产生色彩和形成色觉的物理基础，光与色有着密切的关系。只要在光的作用下，哪怕是微弱的光线，也可以呈现色彩，因此，光是人们感知物体色彩的唯一物质条件。

光是一种电磁波，人之所以对颜色有感觉，是不同波长的光辐射造成的。这一理论早在17世纪英国科学家牛顿的三棱镜实验中就已得到了证实。在实验中，牛顿在暗室中放置了一个三棱镜，并设法让太阳光透过小孔照射到三棱镜后再投射到一块白色的屏幕上，这时屏幕上出现了一个按照红、橙、黄、绿、青、蓝、紫的顺序排列的犹如雨后彩虹一般美丽的光带。这是因为日光中含有不同波长的光，当日光透过三棱镜，这些不同波长的光折射后落在了白色屏幕的不同位置。这 7 种依次排列的色彩即太阳光谱（图 1-5 和图 1-6）。

人的眼睛是根据所看见的光的波长来识别颜色的。可见光谱中的大部分颜色可以由三种基本色光按不同的比例混合而成，这三种基本色光就是红（Red）、绿（Green）、蓝（Blue）三原色光。这三种光以相同的比例混合且达到一定的强度，就呈现白色；若三种光的强度均

为零，就是黑色。这就是加色法原理，早期被应用于彩色摄影之中，现在被广泛应用于电视机、监视器等主动发光的产品中（图1-7）。

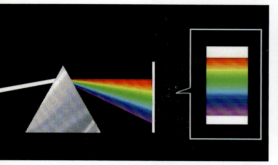

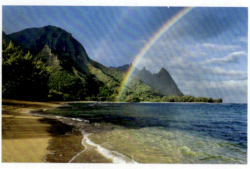

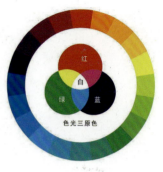

图1-5　色彩的形成原理　　　　　　　图1-6　彩虹　　　　　　　图1-7　色光三原色

二、色料

严格说，除了光的颜色之外，物质性的颜色都可以称为色料颜色。色料颜色的原料基本可分为矿物、植物、动物、化学颜料四种。

矿物颜料也叫无机颜料，是无机物的一类，它的来源主要有两类：一类是天然矿石经选矿、粉碎、研磨、分级精制而成，主要用于绘画、工艺品、仿古、文物修复等；另一类是天然矿石经过一系列化学处理加工而成（图1-8）。

植物颜料是指利用自然界的花、草、树木、茎、叶、果实、种子、皮、根等经提取色素制成的染料（图1-9）。

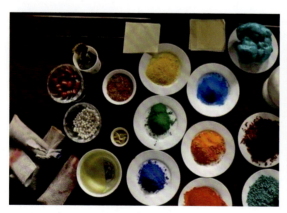

图1-8　矿物颜料　　　　　　　　　　图1-9　植物颜料

动物颜料是从动物躯体中提取的能使纤维和其他材料着色的有机物质，如从胭脂虫体内提取的红色染料（图1-10）。

化学颜料是一种合成的颜料。与矿物颜料不同，化学染料是完全由化学制剂合成的。现代的染料工业，用石油化工、煤炭化工等工业生产的各种基础原料，如苯，萘等，在染料化工厂合成各种染料。目前世界上染料品种达几万种，广泛用于各行各业和日常生活中，人们穿的各色衣服就是用染料染的，各种五颜六色的商品也少不了它们的功劳（图1-11）。

在打印、印刷、刷漆、绘画等靠介质表面的反射被动发光的场合，物体呈现的颜色是光源中被颜料吸收后剩余的部分，所以其成色的原理叫作减色法原理。减色法原理被广泛应用于各种被

动发光的场合。在减色法原理中的三原色颜料分别是青(Cyan)、品红(Magenta)和黄(Yellow)（图1-12）。

图1-10　动物染料

图1-11　化学颜料

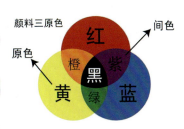

图1-12　色料三原色

三、无彩色系

无彩色系是指黑色和白色。从物理学的角度看，它们不在可见光谱中，故不能称之为色彩。但从生理学、心理学上讲，它又具有完整的色彩特性，无彩色系没有色相与纯度，其色相、纯度都为零，只有明度上的变化，故又称为极色。无彩色系的黑、白色在心理上与有彩色系具有同样的价值。黑白所具有的抽象表现力以及神秘感，似乎能超越任何色彩。康定斯基认为，黑色意味着空无，像太阳的毁灭，像永恒的沉默，没有未来，失去希望。而白色的沉默不是死亡，而是有无尽的可能性。黑白两色是极端对立的色，有时候又有着令人难以言状的共性。白色与黑色都可以表达对死亡的恐惧和悲哀，都具有不可超越的虚幻和无限的象征，又总是以对方的存在显示自身的力量。它们似乎是整个色彩世界的主宰。

四、有彩色系

有彩色系包括可见光中的全部色彩，它以红、橙、黄、绿、青、蓝、紫为基本色，通过基本色之间的不同量混合可形成众多种类的色彩。

知识扩展

包豪斯设计学院

德国包豪斯设计学院成立于1919年，关闭于1933年。

包豪斯设计学院是世界上第一所完全为发展设计教育而成立的学院，它奠定了现代设计教育体系的基础，同时它集中了20世纪初欧洲各国对艺术设计的新探索与实验成果，并加以发展和完善，从而成为欧洲现代主义设计的中心。

格罗皮乌斯1919年创建包豪斯设计学院并担任第一任校长，到1927年离校，把包豪斯设计学院从空洞观念建构为坚实的设计教育重地，使其成为欧洲现代设计思想的交汇中心与现代建筑的发源地。

欲了解包豪斯设计学院的发展历程、代表人物及建筑，请扫描二维码。

包豪斯设计学院

案例解析

光的艺术魅力：光影秀

光是自然界的一种物理现象，相对于地球来说，太阳是最大的光源。它赋予了世界五光十色的色彩。光对人的视觉功能发挥着极其重要的作用，没有了光就没有了色彩感觉。光是人对视觉物象感知的生理需求，同时也是陈设环境不可或缺的物质条件。欲了解更多请扫描二维码。

解析

光效应艺术又称"欧普艺术""视幻艺术"。它是继波普艺术之后，在西欧科学技术革命的推动下，流行于20世纪60年代中期的欧美的用几何形象制造出各种光色效果，引起明暗与色彩的不同组合，发生运动幻觉和强化绘画效果的一种抽象派艺术。现在的人追求个性，喜欢的事物已不同于从前的中规中矩。大多灯光秀的表现手法单一雷同，而科艺光影灯光设计师能带你体验外表个性张扬、内里韵味无穷的灯光秀。

光的艺术魅力：光影秀

本章小结

本章讲解了色彩构成的诞生，色彩与色彩构成之间的关系，并提及了一部分色彩产生的原理，以此激发读者对色彩的兴趣，增进读者了解和学习色彩构成的动力。

思考与实训

1. 试述学习色彩构成的意义及其对色彩设计的影响。
2. 包豪斯设计学院的色彩构成课程优缺点在哪里？
3. 简要分析光与色的关系。
4. 试分析加色混合与减色混合的特点。

CHAPTER TWO

第二章　色彩的基本特征

知识目标
1. 了解色彩的生理原理；
2. 重点掌握色彩三要素及色立体。

能力目标
1. 学会手绘色环，并熟记色相的排放顺序；
2. 熟知色立体中色相、明度、纯度之间的关系。

素养目标
热爱祖国并且坚定信念，提高综合艺术素质和艺术设计的表现与创新能力，通过主观分析将大自然复杂纷繁的色彩想象还原成为最基本的色彩要素。

第一节　色彩的生理原理

人的色彩感觉是由客观因素与主观因素共同造成的。客观因素有光源、可见光、物体、物体的反射和透射等。主观因素主要是视觉器官（眼睛）。所有的色彩视觉（包括色相、明度、纯度）都是建立在视觉器官的生理基础上的，所以研究色彩必须了解视觉器官的生理构造及其功能。

一、视觉生理构造

人的视觉生理构造主要由眼球、角膜、晶状体、玻璃液体、黄斑和盲点、视网膜等器官组成。

眼球：人眼的形状像一个小球，通常称为眼球，眼球内具有特殊的折光系统，使进入眼内的可见光汇聚在视网膜上。视网膜上含有感光的视杆细胞和视锥细胞，这些感光细胞把接收到的色光信号传到神经节细胞，再由视神经传到大脑皮层枕叶视觉神经中枢，产生色感。眼球壁由三层膜组成。外层是坚韧的囊壳，保护眼睛的内部，称为纤维膜，它的前1/6为角膜，后5/6为白色不透明的巩膜；中层称葡萄膜（或血素层、血管层），颜色像黑紫葡萄，由前向后分为虹膜、睫状体和脉络膜三部分；内层为视网膜，简称网膜（图2-1）。

晶状体：晶状体在眼睛正面中央，光线投射进来以后，经过它的折射传给视网膜。所谓近视眼、远视眼、老花眼以及各种色彩、形态的视觉或错觉，大部分都是由晶状体

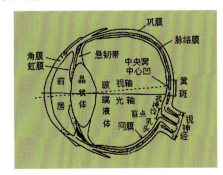

图2-1　视觉生理构造图

的伸缩引起的。晶状体所含黄色素随年龄的增加而增加，会影响人们对色彩的感觉。

玻璃液体：把眼球分为前后两房，前房充满透明的水状液体，后房则是浓玻璃体。外来的光线，必须顺序经过角膜、水状液体、晶状体、玻璃液体，然后才能到达网膜。它们均带有色素，且色素随环境和年龄而变化。

黄斑与盲点：黄斑是网膜中感觉最特殊的部分，稍呈黄色。色觉之所以有很大的个人差异，与黄斑有很大关系，它位于视锥细胞和视杆细胞最集中的地方，也是视觉最敏锐的地方。影像刚好投射到黄斑上时，物体最清楚。黄斑下面有盲点，虽然是神经集中的部位，但缺少视觉细胞，不能看到物体影像。

视网膜：视网膜是视觉接收器的所在，本身也是一个复杂的神经中心。眼睛的感觉来源于视网膜中的视杆细胞和视锥细胞。视杆细胞能够感受弱光的刺激，但不能分辨颜色；视锥细胞在强光下反应灵敏，具有辨别颜色的能力。在中央凹处，只有视锥细胞，视杆细胞没有或很少。在网膜边缘，靠近眼球前方各处，有许多视杆细胞，而视锥细胞很少。某些动物（如鸡）视杆细胞较少，所以在微光下，它们的视觉很差，成为夜盲。也有些动物（如猫和猫头鹰）视杆细胞很多，所以能在夜间活动。

二、视觉功能

人们对世界的认识首先是从色彩开始的。婴儿在有了视觉能力以后，先是有色彩的感觉，然后才有形状的感觉。人的视觉一般形成于出生后一个月左右，大致一年以后即可对所有色彩具备完整的感受能力。4～6岁的孩子对红、黄、蓝、绿等色彩辨认率极高，这一时期的孩子对于颜色的认识主要来源于物体的固有色，对混合颜色和复色的辨认率较低，虽然对明度有明显偏爱，但是对明度变化和纯度变化还不能明显辨别。随着年龄的增长，人们对色彩的爱好会由长波长的色彩向短波长过渡，即由暖色逐渐趋向于冷色，由爱好单一色彩向多色色彩过渡。同时，由对比强的向对比弱的明度色调过渡。但视觉效力日趋衰退（50岁以后特别明显）。

第二节 色彩三要素

有彩色系具有三个基本特征：即色相、纯度、明度。在色彩学上也称为色彩三要素、三属性或三特征。这三个要素是不可分割的整体（表2-1和表2-2）。

一、色相

色相是指色彩的相貌，确切地说是依波长来划分色光的相貌。依照色散规律可分出色相的序列关系，即红、绿、蓝（蓝紫）三原色及间色，也即红、橙、黄、绿、青、蓝、紫的光谱色，为基本色相，形成了色相环上的变化规律。

表2-1 色相纯度序列表

	红	橙	黄	绿	青	蓝	紫
N1							
N2							
N3							
N4							
N5							
N6							
N7							
N8							
N9							
N10							
N11							
N12							
N13							
N14							

表2-2 色相、明度、纯度测量表

色相	明度	纯度
红	4	14
黄橙	6	12
黄	8	12
黄绿	7	10
绿	5	8
青绿	5	6
青	4	8
青紫	3	12
紫	4	12
紫红	4	12

二、纯度

纯度是指色光波长的单纯程度，也称之为艳度、彩度、鲜度或饱和度。在七色相中，各种色光均有其纯度，七色光混合即成白光，七色颜料混合成为深灰色；黑白灰属无彩色系，即没有彩度，任何一种单纯的颜色，倘若混合无彩色系中的任何一色即可降低纯度。七色光除各自有最高纯度外，它们之间也有纯度高低之分。通过实验可以明确看到，在一个并列的色散序列色相带上，将各色同样等量加灰，使其渐渐变为纯灰，红色最难，青绿色最容易，这就说明红色纯度最高，而青绿色纯度最低。

三、明度

明度是指色彩的明亮程度，对光源色来说可以称为光度；对物体色来说，除了称为明度之外，还可以称为亮度、深浅程度等。无论投照光还是反射光，在同一波长中，光波的振幅越宽，色光的明度越高。在不同波长中，振幅和波长的比数越大，明度越高。

白色属于反射率高的颜色，在其他颜色中混入白色，可以提高混合色的反射率，也就提高了混合色的明度。混入白色越多，亮度提高越多。黑色属于反射率极低的颜色，在其他颜色中混入黑色，可以降低混合色的反射率。稍混一些，反射率就会明显下降，也就降低了混合色的明度；混入黑色越多，明度降低越多。灰色属于反射率 10% 以上 95% 以下的色彩，即属中等明度的色彩，黑白与不同明度的灰色，可以构成有秩序的明度序列。

国外的色彩学家经过长期研究发明了立体的色彩可视模型，有助于加强人们对色彩对比、调和等色彩规律的掌握和了解。

第三节 色立体——色彩的表示法

色彩的种类成千上万，只用语言或文字表示是很困难的。曾经有一位日本人到法国巴黎的一家丝线专卖店买丝线，见到店中的丝线五彩缤纷，他深表惊讶，便问店主店中到底备有多少种颜色的丝线，店主以法国人特有的幽默回答道："先生，您是想知道天上的星星有多少吗？"看来要准确地表示"像星星一样多"的颜色的确不是一件容易的事，我们不可能让每一种色彩都有名字，用少数色名进行概略的称呼又不准确，那么应如何表示呢？

现代色彩科学提供了色彩的表示方法——色立体。色立体为人们提供了一个可以直观感受的抽象色彩世界，呈现了色彩自身的逻辑关系。

把不同明度的黑、白、灰，按上白、下黑、中间为不同明度的灰等差秩序排列起来，可以构成明度序列。

把不同色相的高纯度色彩按红、橙、黄、绿、蓝、紫等差环列起来可构成色相环。

把每个色相中不同纯度的色彩，由外向内按等差纯度排列起来，可得到各色相的纯度序列。

以无彩色黑、白、灰明度序列为中轴，以色相环列于中轴，以纯色与中轴构成纯度序列，这种把色彩依明度、色相、纯度三种关系组织在一起构成的立体形式就是色立体（图 2-2）。

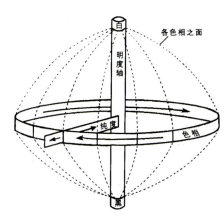

图 2-2 色立体示意图

目前，世界范围内采用较多的色立体主要有三种：美国的孟赛尔色立体、德国的奥斯特瓦德色立体和日本色彩研究所的 PCCS 色立体。现在重点介绍前面两种。

一、孟赛尔色立体

孟赛尔色立体是由美国教育家、色彩学家、美术家孟赛尔创立的色彩表示法。他的表示法以色彩的三要素为基础，色相称为 Hue，简写为 H；明度叫作 Value，简写为 V；纯度称为 Chroma，简写为 C。

1. 孟氏色相环

色相环是以红（R）、黄（Y）、绿（G）、蓝（B）、紫（P）心理五原色为基础，再加上它们的中间色相橙（YR）、黄绿（GY）、蓝绿（BG）、蓝紫（PB）、红紫（RP），成为十色相，排列顺序为顺时针。再把每一个色相细分为十等份，以各色相中央第 5 号为各色相代表，色相总数为 100。如 5R 为红，5YR 为橙，5Y 为黄等。每种基本色取 2.5、5、7.5、10 四个色相，共 40 个色相，在色相环上相对的两色相为互补关系（图 2-3 和图 2-4）。

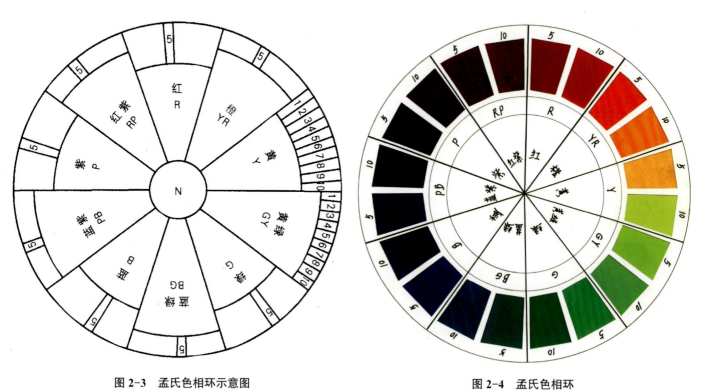

图 2-3　孟氏色相环示意图　　　　　　　　　　图 2-4　孟氏色相环

2. 孟氏明度阶段表示法

孟赛尔色立体中心轴从黑到白共分为 11 个等级。最高明度为 10，表示理想白；最低明度为 0，表示理想黑。1～9 为灰色系列，V=10 表示扩散反射率为 100%，即色光全部反射时的白；V=0 则表示全部吸收。事实上这两种情况不可能存在，只是理想情况。

有彩色的明度与相应的中心轴无彩色一致，因此如果将色立体做纵断面，则各色彩（不管色相与纯度）的明度均相同。孟氏色立体的每一个纯度色相与其等明度的中性灰色相对应（图 2-5）。

图 2-5 孟赛尔色立体纵断面示意图

由于各色相的明度不等，因此各色相的饱和色在色立体上的位置高低不同（图2-6和图2-7）。

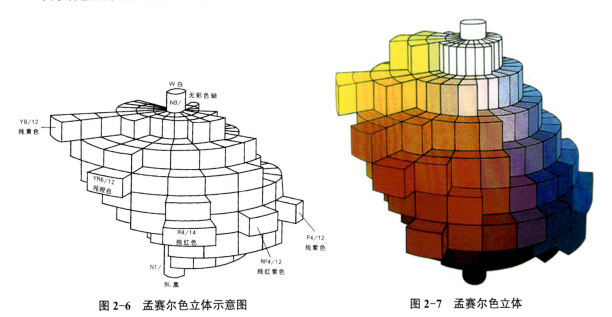

图 2-6　孟赛尔色立体示意图　　　　图 2-7　孟赛尔色立体

3. 孟氏纯度阶段表示法

纯度变化的方向垂直于中心轴，黑、白、灰的中轴纯度为0，离中心越远纯度越高，最远处为各色相的纯色。同一色相面的上下垂直线所穿过的色块为同纯度，以无彩轴为圆心的同心圆所穿过的不同色相也是同纯度。

4. 孟赛尔表色法的写法与读法

有彩色为 HV/C 即 H 表色相，V 表明度，C 表纯度。5R4/14 即为红色相5号，明度为4，纯度为14。无彩色则写成 NV，如 N5 表示明度为5的无彩色灰。

下面是孟赛尔色相环上的十种主要色相在最高纯度时的明度情况,如表 2-3 所示。

表 2-3　孟氏色相环上的十种主要色相在最高纯度时的明度情况

色相	代号	色相	代号	色相	代号
红	5R4/14	橙	5YR6/12	蓝绿	5BG5/6
黄绿	5GY7/10	绿	5G5/8	紫	5P4/12
蓝	5B4/8	蓝紫	5PB3/12		
红紫	5RP4/12	黄	5Y8/12		

二、奥斯特瓦德色立体

奥斯特瓦德色立体是由德国科学家、色彩学家、诺贝尔化学奖获得者奥斯特瓦德创造的体系。该体系以物理学为依据,重视颜色的混合规律。孟赛尔用黑色和白色作为色立体明度阶段的两个极点,而奥斯特瓦德则认为白色实际上并非真正的纯白,有 11% 的含黑量,所谓的黑色也有 3.5% 的含白量。这样所有的色彩都应该是由纯色(C)加一定数量的黑(BL)和白(W)混合而成的。即:白量 + 黑量 + 纯色量 =100(总色量)。

1. 奥氏色相环

奥氏色相环是以赫林的生理四原色黄(Yellow)、蓝(Ultramarine blue)、红(Red)、绿(Sea green)为基础,将四色分别放在圆周的四个等分点上,成为两组补色对。然后再在两色中间依次增加橙(Orange)、蓝绿(Turquoise)、紫(Purple)、黄绿(Leaf green)四色相,合计为 8 色相,然后每一色相再分为 3 色相,成为 24 色相的色相环。色相顺序顺时针为黄、橙、红、紫、蓝、蓝绿、绿、黄绿。因取色相环上相对的两色在回旋板上回旋成为灰色,所以相对的两色为互补色(图 2-8 和图 2-9)。

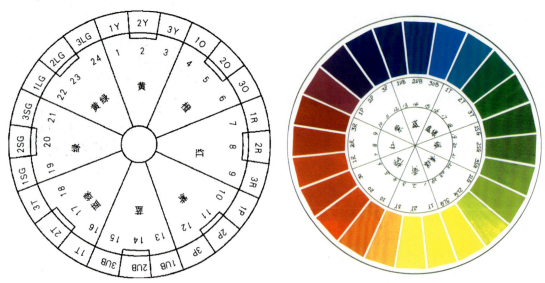

图 2-8　奥斯特瓦德色相环示意图　　　　图 2-9　奥斯特瓦德色相环

2. 奥氏明度阶段表示法

奥氏色立体的垂直中心轴也是由无彩色构成的。从底部的黑色到顶部的白色共分为 8 个等级,分别用字母 a、c、e、g、i、l、n、p 表示,a 为最亮的白,p 为最暗的黑。每个字母都标有一定的

含白量和含黑量，表 2-4 所示便是奥斯特瓦德标定的各字母记号的含白量与含黑量。

表 2-4　奥斯特瓦德标定的各字母记号的含白量与含黑量

记号	a	c	e	g	i	l	n	p
含白量	89	56	35	22	14	8.9	5.6	3.5
含黑量	11	44	65	78	86	91.1	94.4	96.5

3. 奥氏纯度阶段表示法

以奥氏明度阶段的垂直轴为边长，做一个三角形，在其顶点配置各色相的纯色，这个三角形就是奥氏色立体的等色相面，再把它分割成 28 个菱形（图 2-10 和图 2-11），并各附记号就可以表示该色的含白量与含黑量。如纯色 pa，p 的含白量为 3.5%，a 的含黑量为 11%，所以，理论上纯色的量就是 100-3.5-11=85.5。

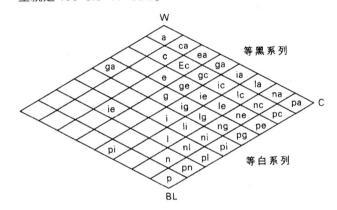

图 2-10　奥氏色立体的等色相面示意图　　　　图 2-11　奥氏色立体的等色相面

纯色不断地依明度阶段记号，增加白量向白靠拢，增加黑量向黑靠拢，随着黑、白含量的增加，就形成了纯度阶段的变化。

由于奥氏色立体的纯色都位于等色相三角形的顶点，而各纯色的明度又不相同，因而等色相面和明度阶段垂直轴相对应的水平线并不表示等明度的色彩关系。

奥氏色立体以无彩色轴为中心，回转三角形，便组成了一个复圆锥体的形状（图 2-12 和图 2-13）。

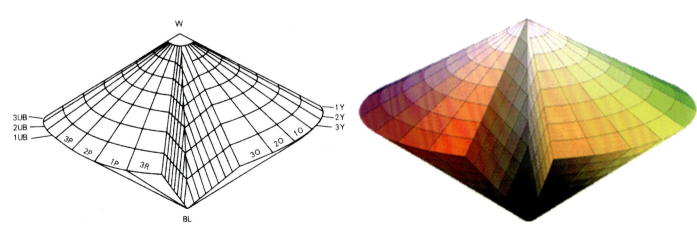

图 2-12　奥氏色立体示意图　　　　　　　　　图 2-13　奥氏色立体

4. 奥氏色彩的符号表示法

奥氏色彩体系用数字表示色相，加上明度阶段的记号所示的含白量与含黑量，三者合在一起表示某一色彩，即数字 / 含白量 / 含黑量。如 14/p/l，是色相为 14 的蓝，含白量 p 为 3.5%，含黑量 l 为 91.1%，蓝色的纯色量为 100-3.5-91.1=5.4，因此 14/p/l 是接近黑色的深蓝色。再如 8/n/a 的含白量为 5.6%，含黑量为 11%，这是一种微淡的红色。

三、色立体的用途

色立体为我们提供了几乎全部的色彩体系，可以帮助我们开拓新的色彩思路。由于色立体是严格地按照色相、明度、纯度的科学关系组织起来的，所以它揭示了科学的色彩对比、调和规律。

建立一个标准化的色立体，可以为使用和管理色彩带来很大的方便，使色彩的标准统一起来。

根据色立体不但可以任意改变一幅绘画、设计作品的色调，而且能保留原作品的某些关系，取得更理想的效果。

总之，色立体能使我们更好地掌握色彩的科学性、多样性，使复杂的色彩关系在头脑中形成立体的概念，为更全面地应用色彩、搭配色彩提供根据。

第四节 色彩调性

色彩的调性在色彩学中指的是一个色彩整体所形成的色彩效果，是一个色彩组合的总体特征，简称色调。色调的类别很多，既可从色彩三要素的角度来划分，如亮色调、暗色调、红色调、蓝色调、灰色调等，也可以从色彩情感的角度划分，如欢快的、深沉的、凝重的、坚定的等。色彩三要素对色彩的和谐以及色调的构成起着非常重要的作用。在色彩组合关系中，突出某种属性而减弱其他属性是形成色调的重要方法。

一、色彩的基调

1. 色相基调

色相基调是指一组配色关系的色相特征，是以色相为主要调和手段的配色（图 2-14）。构成色相基调的方法主要有以下两种：

（1）选用某一色相的邻近色或同类色为配色中的主导色，如以红色、橙红色、橙色为主的配色关系，或以不同明度、纯度的红色为主的配色关系，都属于红色调的作品。

（2）利用某一色相进行配色，即在各色中都混入同一种色相的色彩，如红、黄、蓝等，使所有色都具有同一种色彩倾向，以形成明确的红色调、黄色调或蓝色调。

2. 明度基调

明度基调是指一组配色的明暗及其明度对比关系的特征，即色彩的整体视觉感是明的还是暗的。明度对比

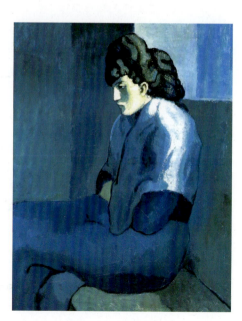

图 2-14 毕加索作品

是强烈还是柔和将成为该色彩组合的基础。明度基调的种类很多，如高长调、低中调、低短调等（图2-15）。

3. 纯度基调

纯度基调是指一组配色的鲜浊状态以及纯度对比的特征，即以色彩纯度变化和纯度对比为主要特征的色彩组合形成的基调。纯度基调有很多种，如鲜强调、中弱调等（图2-16）。

图2-15　以亮色为主的调子

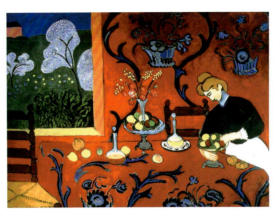

图2-16　马蒂斯作品

4. 冷色调与暖色调

色彩的冷暖倾向是始终存在的。以冷色为主的称为冷色调；以暖色为主的称为暖色调。如用青、蓝、紫等色构成的画面形成冷色调（图2-17）；用红、橙、黄等色构成的画面形成暖色调（图2-18）。

图2-17　冷色调

图2-18　暖色调

二、色调的平衡

色调的平衡指的是人视觉的一种平衡状态，可以从色彩面积的分布和色知觉的强弱来判断。

1. 色彩面积与色调平衡

色彩构成中，色彩纯度、明度越高，面积越大，色彩感染力越强，反之越弱。如黄色的明度是紫色的 3 倍，当使用黄色和紫色搭配时，紫色在面积上要达到黄色的 3 倍，画面才能达到色调平衡（图 2-19）。常见的色彩面积平衡关系如下：

黄∶橙∶红∶紫∶蓝∶绿=3∶4∶6∶9∶8∶6

图 2-19　色调的平衡

2. 色彩知觉与色调平衡

色彩知觉的强弱主要取决于明度、纯度以及色彩的对比关系。色彩的明度、纯度越高，色彩的对比关系越强，色彩知觉就越高，反之就越低。总的说来，色彩知觉越强，色调越不易平衡；色彩知觉越弱，色调越容易平衡。

三、色调的节奏

在色彩构成中，色彩的面积、位置、色相、明度、纯度等因素常常处在变化的状态，若赋予这些变化一定的秩序，就可以产生一种色调节奏。不同的色调节奏体现不同的运动秩序，并产生不同的色彩效果。色调节奏有重复节奏、渐变节奏和自由节奏三种类型。

1. 重复节奏

用色彩结构中的一种要素或几种要素的变化与对比组成一种变化形式，并反复重复这种形式，就可以在视觉上形成一种具有动势的调子。重复节奏不仅能给人以视觉带动感，而且有一种反复强调的意味（图 2-20）。

2. 渐变节奏

在色彩结构中，将某种要素按照等差关系进行排列，就会产生渐变的色彩节奏（图 2-21）。两色之间的过渡色越多，级差越小，效果越柔和；反之，效果越强烈。差数太大会失去渐变的效果。渐变节奏能够产生统一的动势和起伏柔美的姿态，在配色中有明显的色调节奏。

3. 自由节奏

自由节奏主要体现在色彩的明暗、冷暖、鲜浊、形状等方面的无序变化中。自由节奏往往变化多端、动感十足，富于节奏和韵律，但组织不当也容易显得杂乱无序（图 2-22）。

图 2-20　重复节奏

图 2-21　渐变节奏

图 2-22　自由节奏

知识扩展

人眼的可见光

人眼能看见的光在光谱中只占很小的一部分，只有波长在 0.38～0.78 μm 的可见光才能引起人们注意及使人们产生色彩感觉，如图 2-23 所示。

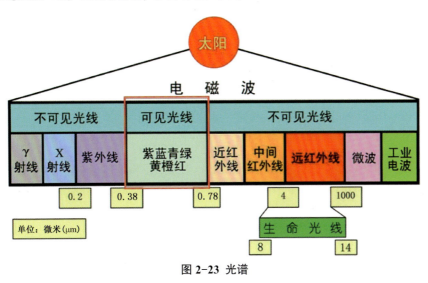

图 2-23 光谱

案例解析

色彩的灵魂：调性

视觉艺术作品都具有色调，色调与人的视觉生理器官和生活经验发生互动，便会产生下意识的生理反应和显意识的心理反应，这些反应使人产生丰富的联想和情绪体念。欲了解更多请扫描二维码。

解析

调性是指画面物象色彩的基本倾向，是画面色彩均衡和对比的集中体现，具有强烈的感情色彩，是画面诗化的节奏与灵魂。画面和谐统一是画面之灵魂所在，主次、节奏是画面出彩之处。

色彩调性的驾驭能力来自长期的联系与观察，没有捷径。

色彩的灵魂：调性

色彩的灵魂：调性

本章小结

本章阐述了色彩的基本知识。包括色彩的生理原理、色彩三要素、色立体和色彩调性等内容。这些都是掌握色彩构成的必要条件，只有对本章内容有深刻的理解，才能更好地掌握色彩构成的精髓，从而在运用时发挥创作灵感。

思考与实训

一、思考题

色彩的调性取决于哪几个方面？

二、实训题

制作两张色相环（加白、加黑）。

要求：

（1）尺寸：15 cm×15 cm；

（2）符合色环表现规律；

（3）手绘或打印。

CHAPTER THREE

第三章 色彩心理

知识目标
1. 了解色彩心理研究的对象和内容；
2. 了解色彩心理的价值；
3. 掌握红色、绿色、蓝色、黄色、白色和黑色的色彩含义。

能力目标
1. 提升对色彩心理的理解能力；
2. 熟练掌握三种以上色彩心理的应用方法。

素养目标
养成良好的文化审美和心理素质，懂得关注细节，避免心浮气躁，看待问题更加全面，处事稳重。

第一节 色彩的通感与错觉

一、色彩的通感

人们对色彩的反应具有一定的主观性，会对色彩做出不同的心理反应。尽管这类反应会由于年龄、性别、职业、民族、国家等的不同而产生差异，但其共性的地方还是有很多的。

1. 进退感与胀缩感

从色相上看，偏暖的色彩具有前进或膨胀的感觉，偏冷的色彩具有后退和收缩的感觉，这是由光波的长短不一和眼睛受光线刺激程度的不同决定的。暖色波长长、光度强，冷色波长短、光度弱。同样大小的衣服，暖色调的会让人感觉大一些，而冷色调的让人感觉小一些。在室内设计中，处理狭小的空间时，往往将墙面涂上冷色，这样会使人觉得本身不大的房间变得宽敞了。

色彩的进退与胀缩受到明度、纯度、面积等多种因素的影响。一般说来，明度、纯度较高的色彩，具有前进或膨胀感，明度、纯度较低的色彩，具有后退和收缩感（图3-1）。

色彩的进退与胀缩有其相对性和变化性，只要把握这种特性，就能产生千变万化的色彩效果。

2. 轻重感

色彩的轻重主要来源于明度的变化，明度高的色彩感觉轻，明度低的色彩感觉重。如把等大的黑灰色的石膏块与浅色的石膏块相比较，就会得出黑灰色石膏块重的结论（图3-2和图3-3）。在明度

相同的情况下，高纯度色要比低纯度色看起来轻。任何色彩都可以通过提高明度来"变轻"，反之则"变重"。

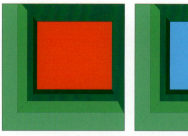

图 3-1　色彩的进退感与胀缩感　　　　图 3-2　明度高的色彩较轻　　　　图 3-3　明度低的色彩较重

3. 软硬感

色彩的软硬变化主要取决于明度和纯度。高明度、低纯度的色彩给人的感觉柔软，低明度、高纯度的色彩给人的感觉坚硬。在无彩色系中，黑和白给人的感觉硬，灰色给人的感觉软（图 3-4）。有彩色系中，暖色系较软，冷色系则较硬。

4. 强弱感

色彩的强弱同软硬一样，主要受明度和纯度的影响（图 3-5）。高纯度、低明度的颜色视觉刺激强烈，活泼、明快；低纯度、高明度的颜色视觉刺激较弱，温和、平静。

图 3-4　色彩的软硬　　　　　　　　　　图 3-5　色彩的强弱

5. 华丽和朴实感

色彩的华丽和朴实与色彩的纯度关系比较大。从明度和纯度方面看，明度高、纯度高的色彩让人感觉华丽（图 3-6），而明度低、纯度低的色彩让人感觉朴实（图 3-7）。从色相来说，暖色给人以华丽感，冷色给人以朴实感。强对比的色调给人以华丽感，弱对比的色调给人以朴实感。

图 3-6　华丽的色彩　　　　　　　　　　图 3-7　朴实的色彩

二、色彩的错觉

1. 色彩的膨胀与收缩错觉

由于视网膜在接收光色时有内外成像的区别，暖色、亮色的成像位置在视网膜的内侧，具有扩散性。注视时间长了，成像边缘会有一条模糊带，形成扩张感，使眼睛容易疲劳；冷色、暗色成像位置处于视网膜的外侧，成像清晰，具有收缩感。另外，波长长的强光度的暖色色光对眼睛成像作用强，波长短的弱光度的冷色色光对眼睛成像作用弱。

色彩的膨胀与收缩感不仅与波长有关，而且与明度有关。同样粗细的黑白条纹，其感觉上白条纹要比黑条纹粗；同样大小的方块，黄方块看上去要比蓝方块大。设计一个年历的字样，在白底上的黑字需大些，看上去醒目，过小了就太单薄，看不清。如果是在黑底上的白字，那么白字就要比刚才那种黑字小些，或笔画细些，这样显得清晰可辨，如果与前面那种黑字同样大，笔画同样粗，则显得含混不清。如某省地质馆有个板面上的文字说明，用黑色胶片，刻制黄色透光字，可能设计时是按黑字白底的效果设计的，布局饱满，笔画粗壮，但刻出来以后，由于字的透光效果，字就显得拥挤，笔画不清。这就是黄色在黑底上面膨胀造成的。

2. 色彩的前进与后退错觉

从生理学上讲，人眼晶状体对于距离的变化是非常灵敏的。但它总是有限度的，对于长波微小的差异无法进行正确调节，这就造成波长长的偏暖，如红、橙等色在视网膜上形成内侧映象。波长短的偏冷，如蓝、紫等色在视网膜上形成外侧映象，从而使人产生暖色好像前进，冷色好像后退的感觉。

两个以上的同形同面积的不同色彩在相同背景衬托下，给人的视觉感受是不一样的，在色彩的比较中给人以比实际距离近的感觉的色彩叫前进色，给人以比实际距离远的感觉的色彩叫后退色；给人以比实际大的感觉的色彩叫膨胀色，给人以比实际小的感觉的色彩叫收缩色。色彩的前进与后退感、膨胀与收缩感有如表 3-1 所示的规律。

表 3-1 色彩的前进与后退感

膨胀前进	暖	高彩度	大面积	亮色（暗底中）	对比色	集聚色	明度对比强
收缩后退	冷	低彩度	小面积	暗色（亮底中）	调和色	分散色	明度对比弱

色彩在生理上、心理上的前进与后退感、膨胀与收缩感，对于使用色彩有很大影响。如要使狭小的房间显得宽敞些，可以用后退色（如采用浅蓝色墙面）；为了使景物背景退远些，可选择冷色；为了使近处景物突出些，可用暖色，这就是色彩的透视。即近暖远冷，近艳远灰，近实远虚。

3. 色彩的视错觉

色彩的视错觉是人们在观察物体时，由于主观经验或不当的参照所形成的错误判断和感知，简单来说就是"眼见非实"。生活中视错觉的例子有很多。比如，法国国旗红白蓝三色的比例为 35 : 33 : 37（可以拿尺子量一量），人们却感觉三种颜色面积相等。这是因为白色（浅色）给人以扩张感，而蓝、红（相对的暗色）有收缩感，从而让人们产生了视错觉，认为三种颜色"看上去"均等（图 3-8）。

生活中的经验也是如此——穿白显胖，穿黑显瘦。图 3-9 中为同一模特，感觉哪一个更瘦一些呢？

其实穿着只要是深暗色，都可以产生收缩的视错觉。当然，每个人都有自己最适合的色彩范围，这也是形象设计师首先要掌握的技术——色彩诊断。很多人会有这样一个疑问：为什么同一个颜色，穿在别人身上和穿自己身上，效果截然不同？不妨看看图 3-10 中的狐狸，当你先注视左侧的狐狸 30 秒，再注视右

侧的狐狸时，你会发现右侧白色的狐狸背景变成了浅绿色，而狐狸却变成了淡红色（图3-10）。这种视错觉就是形象设计师们判断个人色彩感觉的基本科学依据——补色残像。

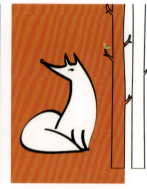

图3-8　法国国旗　　　　　　　　图3-9　模特图　　　　　　　　图3-10　狐狸图像

生活中，人们对色彩的使用不仅仅只限于某一种单色，色彩之间的搭配，也会让人们产生相应的视觉错误，比如图3-11中的红色雪花，灰色背景下的雪花颜色感觉更鲜艳一些。而事实上，如果抛开背景色，这两朵雪花的颜色是一致的（图3-12）。

图3-11　雪花图像　　　　　　　　　　　　　　　　　　图3-12　雪花图像

1995年，麻省理工学院视觉科学教授Edward Adelson创作的棋盘阴影错觉（Checker shadow illusion）图中，把这种现象称为亮度错觉（Lightness illusion）。可以看到图3-13中，A和B两个方块似乎亮度不同，但其实两者是同一种灰度（图3-14）。

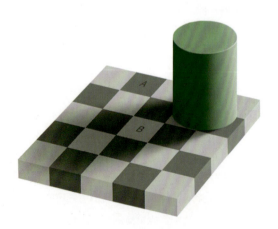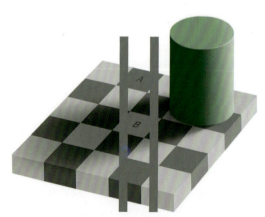

图3-13　棋盘阴影错觉图　　　　　　　　　　图3-14　棋盘阴影错觉图

这是由于在 B 方块周围存在阴影和疑似造成阴影的绿色圆柱，使得人们自动"脑补"一个存在于右上方的光源。根据以往的视觉经验，在阴影部位的亮度低，所以大脑为了看清阴影处的物体，"人为地"加强了阴影部分的亮度，使 B"看上去"比 A 要亮一些。同理，当人们选择服饰配色时，用黑、白、灰等无彩色搭配有彩色会增加色彩本身的鲜明感，从而产生更加强烈的对比。图 3-15 所示就用灰色背景突出了模特身上色彩的丰富性。

图 3-15　色彩鲜明的图片

总之，色彩并不是单一存在的，也不是固定不变的，它会随着环境的变化而变化，对比是色彩引人注目的关键。可以说，没有难看的颜色，只有放错地方的颜色。

第二节　色彩的偏爱和禁忌

颜色本身并无好坏之分，不能说某种色美或者某种色不美。人们对于色彩的喜爱，就像是对于食物的偏爱一样，或多或少地存在一些差异。这些差异一方面受社会文明的影响，另一方面也因人的性别、性格、年龄、职业、国家、信仰等的不同而不同。

从国家的角度来看，曾有机构调查不同国家的人对色彩的喜好，其结果如下：

美国：黄色、灰色、蓝色。

法国：黑色、白色、灰色、红色、蓝色、绿色。

德国：黑色、白色、蓝色、褐色。

意大利：黄色、红色、绿色。

英国：金色、白色、红色、青色、紫色。

中国：红色、黄色、蓝色、绿色。

日本：红色、绿色、白色、紫色。

印度：红色、金色、蓝色。

埃及：绿色、红色、黑色、紫色。

当然，类似的调查并非权威数据，也很难作为一种衡量标准，只能从一定程度上帮助人们了解不同国家对于色彩的偏爱。

以人的性格来看，感性的人对色彩的反应要强一些，通常会对不同的色彩明确地做出各种回应。而理智的人会表现得比较含蓄，不太会受色彩的影响。喜欢红色、橙红等鲜艳色彩的人往往性格外向、直爽、活泼；喜欢绿色、黄绿的人可能比较朴实；喜欢蓝色、蓝紫等偏冷色调的人会比较浪漫；偏爱咖啡色、黑色等低明度色彩的人则比较稳重、沉着（图3-16）。有试验表明，情绪兴奋、烦躁的人，在静色环境的影响下，往往会渐渐安静下来。反之，如看到强烈、刺激的色彩，则情绪上的波动会加剧。

图 3-16　活泼与稳重

通常情况下，男性喜欢黑色、蓝色、绿色系等较暗的色彩，这类色彩可以体现男性的刚毅、冷静、阳刚、沉稳；女性则比较喜欢白色、红粉色、紫色系等较亮的色彩（图3-17），它们体现的是女性的温和柔美。儿童大多喜爱鲜艳的颜色（图3-18），如大红、黄色、绿色、湖蓝、紫罗兰等，这些色彩象征了儿童的天真烂漫。随着年龄的增长，人们对色彩的喜好会逐渐偏向素雅暗淡的中低调色，如灰褐色、青莲色、黑色等，色彩喜好的改变预示着人的心境由年轻气盛走向安静、平和。

 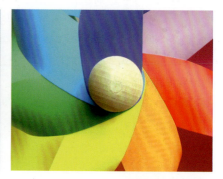

图3-17　性别、年龄与色彩　　　　　　　　　　　图3-18　鲜亮的色彩

不同民族因风俗习惯、宗教信仰的不同，对色彩的态度也有偏差。在中国，人们偏爱红色，认为红色喜庆、吉祥，而西方人更多地认为红色象征着血腥和暴力。在欧美国家的基督教文化中，白色是纯洁、神圣的象征；而在中国传统习俗中，白色则代表哀伤、消散与死亡。在欧洲，人们多用黑色表示哀悼，低沉的黑色调符合悼念者的心情。紫色在基督文化中是高贵的色彩。黄色在伊斯兰教文化中是死亡之色，而绿色是生命之色。

时代在变迁，人们对色彩的喜爱也随之发生变化。在世界越来越全球化的今天，"流行色"正走入人们的生活，这一季流行的色彩到了下一季可能就不再流行，人们对于色彩的嗜好总是不断地循环往复，人们喜欢新鲜的、新潮的色彩搭配，喜欢传统的、复古的色彩搭配，也喜欢历史与当下的色彩混合搭配，设计师们也在为此不断地推陈出新（图3-19至图3-22），以满足人们越来越挑剔的目光与无限的追求。

图3-19　服饰的色彩搭配

 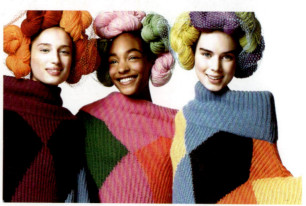

图3-20　服饰的色彩　　图3-21　服饰的　　　图3-22　服饰的色彩搭配
　　　　搭配　　　　　　　　　色彩搭配

第三节　色彩的表情

客观上说，色彩的存在仅仅是一种物理现象，它没有情绪也没有感情。然而人们在长期的生活中积累了非常丰富的视觉经验，不同光波的色彩对人们的视觉产生刺激，因而引发了人们心理上的某种情感，即色彩心理。所谓色彩心理其实是人的心理情感。

在色彩学中，无论是有彩色还是无彩色，都被赋予了表情特征。这些特征受色彩属性的制约。每一种色彩，当它的纯度和明度发生变化，或者处于不同的色彩搭配中时，色彩表情都会随之发生变化，这种变化可能是细微的，也可能是剧烈的。因此，想要说清各类色彩的表情特征十分困难，这里仅针对色彩中典型的、常见的表情特征做一些基本的描述。

一、红色

红色是最猛烈、最富侵略性的色彩，代表热情、刺激、阳刚。红色既让人兴奋，也象征了危险、焦躁与不安。生活中通常用红色作为警示类标志的颜色，如禁止通行的交通标志等。

红色是战争与革命的颜色。古罗马军队出征时会高举鲜红色的战旗，预示战争的凯旋。红色在世界范围内被公认为是含有政治内容的色彩。生活中，人们常把革命题材的影片称为红色电影。

在中国，红色是人们最熟悉、最常用的颜色之一，也是最传统的色彩，是喜庆、吉祥、如意和富贵的象征。如中国传统的红窗花（图 3-23），婚庆时的红喜字、红蜡烛，新娘穿的红色嫁衣，春节时贴的红春联、挂的红灯笼等（图 3-24）。在印度，红色具有富有、吉祥、幸福之类的含义，如印度已婚女性额头上的红点就表示家庭平安和谐。在西方国家，红色既代表爱情、活力和力量，又表示血腥、恐惧和暴力。

图 3-23　中国传统窗花

图 3-24　中式红灯笼

二、橙色

橙色的波长仅次于红色，是十分鲜明活泼的色彩。它虽然也代表热情，但并不像红色那样炽烈。橙色讨人喜欢，给人甜蜜的感觉（图 3-25），是最能引发人们食欲的色彩（图 3-26）。现代

餐饮空间设计中常会使用到温暖的橙色系色彩，如中黄、橘黄、橘红等。康定斯基曾说过："橙色是最能让人的眼睛得到温暖和快乐的色彩。"

在不同的文化背景下，橙色有着不同的含义。在印度，橙色有责任、信赖等象征意义，巴西人对于橙色则较为厌恶，认为它是晦气的颜色。在西方，橙色有时也有邪恶、没落等含义。

当橙色的纯度降低，开始偏向褐色时，会带有较为明显的时间和季节指向性，如傍晚、落日等（图3-27）。

 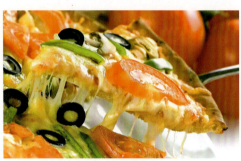

图3-25　甜蜜的香橙　　　　　　图3-26　美味的食物　　　　　　图3-27　落日

三、黄色

黄色是最暧昧的色彩之一。在有彩色系中，它明度最高，给人以光明、希望、辉煌、明朗的感觉。偏橙一些的黄色给人以甜蜜、甜美感，偏绿一些的黄则显得酸涩、酸甜（图3-28）。黄色也有稚嫩、幼稚、娇嫩的感觉，如小鸡、小鸭等小动物（图3-29），同时还象征着收获与富足（图3-30）。

图3-28　柠檬　　　　　　图3-29　小鸭子　　　　　　图3-30　金灿灿的麦田

黄色也具有消极意味，如草木的枯萎，人面如黄土，黄色在这里显露的是轻薄、病态、不健康的表情特征。

在我国古代，黄色是至尊无比的天子的颜色，是权贵的象征，是帝王才能享用的色彩。金碧辉煌的金銮宝殿，充分显示了中国古代皇室的尊贵与威严。而在西方基督教文化中，黄色则代表大逆不道、卑劣，显露出无耻、嫉妒与狡诈的表情。在艺术大师达·芬奇的名作《最后的晚餐》当中，可以看到出卖耶稣的犹大穿着黄色大袍。在基督教信仰中，黄色是堕落、卑鄙、丑陋的象征。

四、绿色

绿色是最平和的色彩，明度适中，刺激性小。当人们视觉疲劳时，看看绿色植物在一定程度上有助于缓解视疲劳。绿色给人以舒适、清新、清爽的感觉，是典型的自然色，亦是生命、和平、安全、环保的象征（图 3-31 至图 3-33）。

图 3-31　充满生机的绿色植物

图 3-32　象征和平的橄榄枝

图 3-33　环保创意

五、蓝色和青色

1. 蓝色

蓝色是有彩色系当中最冷的色彩，是天空和海洋的色彩，代表开阔、清澈、宁静。蓝色是纯净透明的色彩，有助于使人保持理智，头脑清晰（图 3-34）。

现如今，蓝色通常与科学技术、信息工程领域相关联，是高科技企业和产品的典型用色。如一些城市开发区的高新技术工业园建筑用色、科技公司品牌标志的用色等（图 3-35 和图 3-36）。

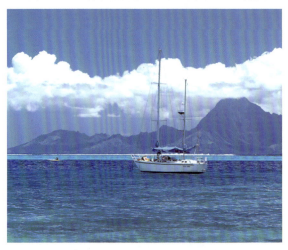
图 3-34　蓝色的天空和海洋

图 3-35　英特尔品牌标志

图 3-36　中国电信品牌标志

2. 青色

青色作为蓝色的近亲，也是典型的冷色，象征着凄凉、悲伤和忧郁。如毕加索"青色时期"的作品，描绘的是巴黎社会底层阶级的悲惨与困苦（图 3-37 至图 3-40）。在天主教信仰中，青色被认为是天国的象征，代表的是纯洁与超凡出世。

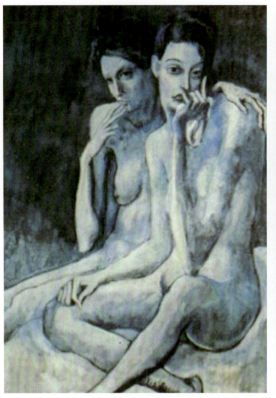

图3-37 毕加索"青色时期"作品

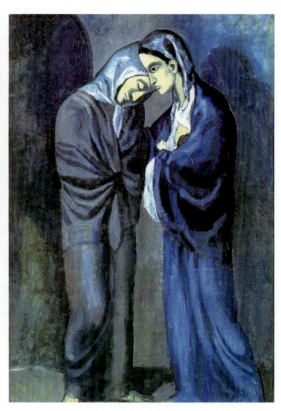

图3-38 毕加索"青色时期"作品

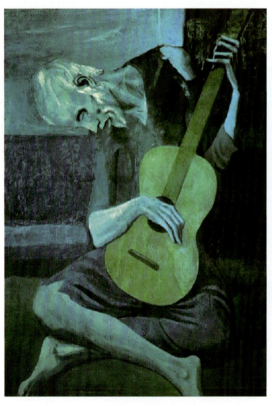

图3-39 毕加索"青色时期"作品

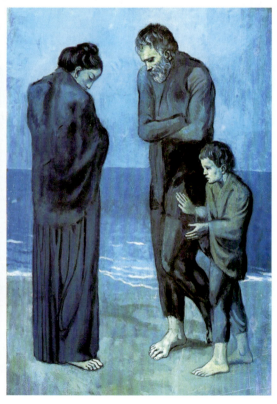

图3-40 毕加索"青色时期"作品

六、紫色

有彩色系中紫色明度最低,其纯度越低则越接近黑色,因此,紫色在表情上和黑色有相似之处。紫色有神秘、深沉的意味,给人以深刻印象。紫色象征高贵、优雅、浪漫、梦幻,富有魅力(图3-41)。

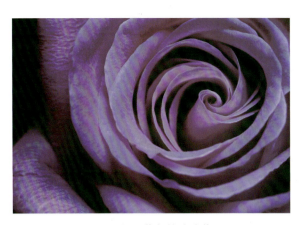

图3-41　紫色的玫瑰花

七、黑色

黑色是色彩中明度最低的颜色,凝重、高贵、刚直,给人神秘莫测的感觉(图3-42)。

黑色的消极意味浓重,使人恐惧、惊慌、绝望(图3-43)。在中国五行学说中,它被比作北方和寒冬之色,象征迈向死亡、通往极乐世界的道路。在西方国家,黑色也代表死亡、丧事等消极意象。

黑色象征怀旧、回忆、孤独寂寞,如褪色的老照片、黑白的老电影(图3-44)、影视剧中的回忆镜头等。

图3-42　充满贵族气息的黑色跑车　　图3-43　昏暗的背景色令人压抑、恐惧　　图3-44　永恒的黑白色调

八、白色

白色是最纯洁无瑕的色彩,也是明度最高的色彩。与黑色相反,白色可以反射全部光线。在心理上,白色给人洁净、明亮、神圣、纯真、素雅的感觉(图3-45)。

白色象征纯洁,被世界各民族文化认同。印度教中的保护神喜欢白色;基督教中的上帝穿着白色圣装;古希腊的神也着白色的衣服;日本的天照女神穿白色神服。西方许多国家的新娘都穿白色婚纱以表达对爱情的忠贞与纯洁。现今越来越多的中式婚礼上,新娘也开始穿着白色婚纱(图3-46)。

白色也象征着死亡、消散和终结。如中国人穿白色丧服悼念亡者。此外,白色还象征阴险、狡诈,是"小白脸""白脸奸贼"等反面人物用色,如京剧艺术中的白脸(图3-47)。

色彩的表情在更多的时候需要通过对比显现,如何通过色彩来表达情感,一方面取决于设计者的自身修养,另一方面还要考虑使用者的心理、性别、年龄、民族、信仰等,只有这样,色彩才会富有生命力。

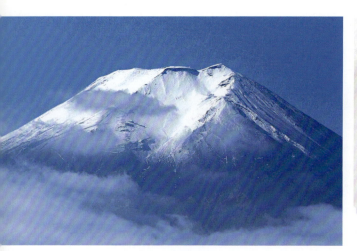
图 3-45　富士山

图 3-46　纯白的嫁衣

图 3-47　京剧艺术中的白脸

第四节　色彩的象征

　　色彩的象征是在色彩表情、色彩联想的基础上形成的一种现象。色彩联想赋予了色彩各种表情特征，可以表达人们特定的信仰与理念，最终形成色彩的象征。

　　色彩的象征会因人们的国家、民族、文化习俗、宗教信仰、时代地域的不同而产生差异，同时色彩的象征又具有共同性，是人类文明的一个重要组成部分。如远古时期，人类的祖先惧怕火焰，红色代表的是威胁与恐惧。当原始人开始认知世界，他们会为了庆祝狩猎胜利而将动物的血液涂抹在身体上，此刻红色是勇敢、欢喜、胜利的象征。直到今天，红色的这些象征依旧存在，如红色象征了革命、喜庆、热情、焦躁、危险（图 3-48）。又如在中国古代，黄色是帝王的象征色，显示的是王室的尊贵与威严（图 3-49）；在英国，金黄色象征着名誉和忠诚；而在基督教信仰中，黄色是大逆不道、卑劣无耻的象征。在中国，白色象征死亡，而印度人则用白色的象和牛象征吉庆、神圣。

图 3-48　象征革命的红色

图 3-49　黄色的龙袍

色彩的象征不是绝对的,也并非完全产生于人的生理反应。人们在长期接触、使用色彩的过程中,根据生活经验,巩固了某种色彩和某种事物的特定联系,因而形成了诸多色彩象征关系。由上面的例子可以看出,色彩的象征往往和人的观念、想象联系在一起,有时即便是文化地域不同,相同的色彩也会有共性象征,当然,色彩也会因各种因素的不同而具有不同的象征意义。

第五节　色彩的联想

色彩联想是一种创造性的思维能力。当人们看到某一色彩时会联想到与之相关联的其他事物,这种现象即色彩联想。色彩联想一般分为具象联想和抽象联想,具象联想指的是当人看到某种色彩后,会联想到生活中某些具体的事物,而抽象联想则是想到某种抽象的事物。比如人们看到红色时,既可以联想到具体的事物,如鲜血、火焰、太阳等,又可以产生抽象的联想,如热情、革命、危险等(图3-50和图3-51);又如白色,既可联想到白云、白雪等具体事物,也可联想到纯洁、清澈、光明等抽象事物。

图3-50　红色的联想

图3-51　红色的联想

从心理学的角度看,联想是知觉的产物,它不仅可以刺激人们的视觉,还能影响人的听觉、嗅觉、味觉、触觉等。

一、色彩的听觉联想

音乐是听觉的艺术,很难说音乐与色彩之间有什么联系,但是它们都是表达审美意识的情感符号,并且有着共同的形式法则。色彩是由各种颜色的明度、纯度构成的,强调虚实空间和造型的大小、距离、疏密、形状、浓淡、层次等不同色调所产生的不同情感,音乐则是利用和声和音色两大要素来渲染色彩。不同的和弦构造,不同的和声织体和不同的调性,可构成明暗、深浅、浓淡的变化,表现作者的思想与情感。

低明度的色彩易令人联想到浑厚深沉的低音,高明度的色彩令人联想到高亢明亮的高音。如红色让人联想到激昂的音乐(图3-52),蓝色让人想起平和柔美的音乐,黑色让人想起庄重的古典音乐。

20世纪抽象绘画的先驱康定斯基认为:号角的强烈、高昂、尖锐就像黄色,长笛像明亮的蓝色,大提琴的高音到低音就像深蓝色到黑色。

美国音乐家马利翁说:"声音是听得见的色彩,色彩是看得见的声音。"而大多数艺术家则把色彩比喻成"凝固的音乐",把音乐称为"流动的色彩"。

一幅优美的色彩构成作品会给人以音乐般的感受。贝多芬失聪后,正是凭借视觉印象来创造音乐意象的,先后创作了《田园》交响曲、《庄严的弥撒》和《第九交响曲》等不朽的名作。

图 3-52 鲜艳的五星红旗令人想起激昂的音乐

二、色彩的触觉联想

同样质地的物体会因颜色的不同而影响人们的触感。红色的物体坚实温暖,蓝色的物体冰凉柔软。明快的色彩使人感到清爽洁净,暗淡的色彩让人觉得脏乱浑浊(图3-53至图3-55)。

图 3-53 温暖的触感　　　　图 3-54 冰冷的触感　　　　图 3-55 脏乱的触感

色彩本身不具有冷和暖的性质,之所以说色彩的冷暖,实际是人们长期的视觉经验和联想所形成的心理感觉。

在光谱色中,一般视红、橙、黄为暖色,因为它们是火焰、阳光的颜色(图3-56);视青、蓝为冷色,因为它们是水、海洋和冰川的颜色(图3-57);视绿色和紫色为中性色。

图 3-56 给人热感的火的颜色　　　　图 3-57 给人冷感的水的颜色

在无彩色中，黑色是暖色，白色是冷色。即便是同一色相依然存在冷暖之感，因此所谓色彩的冷暖其实是一个相对的概念，是比较后产生的。

三、色彩的嗅觉和味觉联想

色彩与味觉、嗅觉的关系十分密切。从饮食的角度来说，颜色就讨人喜欢的菜品更能引发人的食欲。明度高、纯度高的色彩给人清新的感觉，如芬芳的鲜花；低明度、低纯度的色彩易使人联想到腐败的腥臭味。偏暖的色彩往往给人甜美的感觉。

人们常根据固有的经验，通过颜色来判断自己未食用过的食品的味道。如橙黄色使人联想到甜美的水果，一般表示甜色；鲜亮的红色使人联想到辣椒和其他刺激性的食品，表示辛辣；蓝绿、黄绿色使人联想到未成熟的果实，代表酸涩；暗淡的黑褐色让人联想到咖啡、中药，表示苦涩；透明的白色则表示平淡无味（图3-58）。

图 3-58　酸、甜、苦、辣的色彩联想

四、色彩的季节和时间联想

绿色是春天的象征，冬去春来，万物复苏，大地披上了新衣，光彩夺目。人们一般会用鲜艳明快的色彩表现春天，如黄绿、粉绿等。夏季的阳光灿烂而强烈，一切充满了生机和力量，故高纯度色彩的对比可以让人想起夏天强烈的光线，如大红、红橙、纯绿等。秋季万物成熟，一片金黄，明度、纯度相对较低的色彩，如土黄、褐色等，常让人想起秋天。冬季寒冷，大自然银装素裹，冷色调成了这个季节的主色调，于是，灰白、浅蓝、浅紫等会令人想起冬季（图3-59）。

一天当中，清晨的阳光柔和妩媚，其色调以淡淡的冷色调为主；中午时分阳光较为强烈，以类似于夏季的高长调来表现较为合适；夜晚则用低调色彩表现比较合适（图3-60）。

图 3-59　春、夏、秋、冬的色彩联想

五、色彩的情绪联想

色彩具有极强的情感表现力，不同的色彩组合可以表达各种情绪。如以红色为主的高纯度的暖调色彩给人以欢喜热情的感觉，这类色调显得喜庆、兴奋。如果适当加大这类纯色的明度，降低纯色的刺激，使色彩变得柔和些，则会给人以愉悦、甜美的色彩感觉。以冷色为主的低纯度、低明度色彩搭配表达的则是一种悲哀、伤感和忧郁的情感（图3-61）。

色彩的色相、明度、纯度会影响人的兴奋度，其中纯度的影响力最大。色彩的冷暖感不同给人的感觉也不同，明亮鲜艳的暖色给人以兴奋感，灰暗深浊的冷色给人以沉静感。色彩的明度、纯度越高，给人的感觉越兴奋、越活泼；色彩的

图 3-60　昼与夜的色彩联想

明度、纯度越低，给人的感觉越沉静、越压抑（图3-62）。

明度高、纯度高的色彩给人以欢快的感觉（图3-63），明度低、纯度低的色彩给人以忧郁的感觉（图3-64）。无彩色系中，白色明快，黑色忧郁，灰色适中。

人的色彩联想通常具有普遍的意义，但有时也并非完全遵循上述的色彩规律。每个人有着不同的情感，在不同的时间、不同的环境也会产生不同的情绪，人的情绪直接影响自己对色彩的感觉。心情愉快的时候，即便看到灰暗的色彩，人们也不会因为忧郁伤感的色调而改变心情。反过来说，当人们心情异常沮丧的时候，即便是看到鲜亮温馨的用色也不会高兴。由此可见，色彩给人的感觉之所以变化多端，归根结底还是受到了人的情感因素的影响。

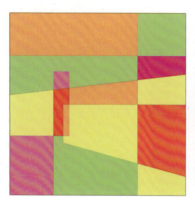
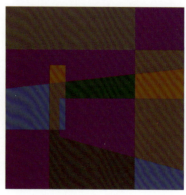
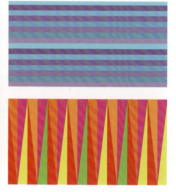

图3-61　喜乐和哀愁的色彩联想　　　　　　　　　　　图3-62　沉静和兴奋的色彩联想

图3-63　欢快的色彩　　　　　　　图3-64　忧郁的色彩

知识扩展

当代年轻人的流行色

现在的年轻人多是无拘无束、个性鲜明、爱憎分明的。一般来说，我们会认为，十几、二十几岁的年轻人，会更偏爱鲜艳明亮的颜色，比如红色、黄色、粉色、绿色、蓝色等。然而，事实果真如此吗？欲了解更多请扫描二维码。

案例解析

电影里的色彩心理学

了解一些色彩心理知识，在欣赏电影和艺术作品时也会找到别样的角度和全新的感受。欲了解更多请扫描二维码。

解析

颜色所带来的心理感受，并不是心理学家或者电影艺术家的凭空编造和后天赋予。我们现代人的行为、思维等，其实都是因进化演变而形成的一种自然生理机制。人类似的生理机制和大同小异的外部刺激，使得色彩在心理上的作用变得有规律可循。更有意思的是，这可能成为了解一个人的内心的窗口，让我们可以通过颜色读懂他人，也读懂自己。

电影里的色彩心理学

本章小结

本章主要讲解了色彩对人的心理的影响，较全面地阐述了人对色彩的感觉的共性和通感，帮助学习者运用色彩进行设计和创作。

思考与实训

一、思考题

1. 怎样借助色彩的错觉原理加强色彩的表现力与感染力？
2. 色彩联想对色彩设计有何意义？
3. 搜集作品，试分析点彩派大师修拉的作品在空间混合方面有什么借鉴意义？

二、实训题

1. 色彩联想训练。

要求：

（1）数量4幅，尺寸为10 cm×10 cm或12 cm×12 cm；

（2）采用相关设计软件制作或手绘完成；

（3）A4纸排版打印或A4纸手绘（10 cm×10 cm）；

（4）构思奇妙，表现细腻，联想丰富。

2. 制作4张色彩错觉作品。

要求：

（1）尺寸：10 cm×10 cm；

（2）任选四种色彩错觉样式；

（3）手绘或电脑设计；

（4）充分表现色彩错觉的规律。

CHAPTER FOUR

第四章 色彩构成的方法与原则

知识目标
1. 了解色彩对比的基本方法及原理;
2. 了解色彩调和的方法并着重掌握其中的两种;
3. 掌握色彩采集与重构的方法。

能力目标
1. 掌握至少 2 种以上色彩对比和调和的具体方法;
2. 了解色彩构成的原则,并能熟练应用。

素养目标
具备适应变化的能力,解决复杂问题的能力,交流与合作的能力以及使用现代信息技术的能力。

第一节 色彩对比

一、色彩对比形式

在日常生活和设计活动中,色彩始终伴随其中,并且很少孤立存在。人们通常是在比较中观察色彩,尤其是平面设计作品中,色彩的相互影响更为强烈,这便有了色彩的对比与调和。色彩对比是一种直接的色彩美感形式,其目的是加强色彩的视觉效应和冲击力,以获得视觉感染力。

当两个以上的色彩在空间或时间上存在比较明确的差别时,它们的相互关系就称为色彩的对比关系。对比的最大特征就是产生比较作用,甚至产生错觉。色彩间差别的大小,决定着对比的强弱,色彩差别大的形成的对比就是强对比,差别小的形成的对比就是弱对比,差别适中的形成的对比就是中对比。差别是对比的关键,作为设计人员要用对比的眼光看色彩。

1. 同时对比

同时对比是指在同一空间、同一时间所看到的色彩对比现象。对比产生于这样的事实:看到任何一种特定的色彩,眼睛都会同时要求它的补色,如果这种补色没有出现,眼睛就会自动地让它产生。正基于此,色彩和谐的基本原理才包含了互补色的规律。补色的产生,是作为一种感觉

发生在观者的眼睛中，并非是客观存在的事实。同时对比效果不仅发生在一种灰色和一种强烈的有彩色之间，也发生在任何两种并非准确的互补色彩之间。两种色彩分别倾向于使对方向自己的补色转变，因而通常这两种色彩都会失掉它们的某些内在特点，而形成具有新效果的色调。同时对比决定色彩的美学效用（歌德）。两邻接的色彩同时对比时所引起的现象特征如下（图4-1和图4-2）：

图4-1　同时对比

互补色对比　　　　高低纯度对比

面积对比　　　　有彩色与无彩色对比

图4-2　同时对比

（1）在同时对比中，两邻接的色彩彼此影响显著，尤其是边缘。
（2）两种对比色彩为补色关系时，两色纯度增高显得更为鲜艳。
（3）高纯度的色彩与低纯度的色彩相邻接时，高纯度的色彩显得更鲜艳，低纯度的色彩显得更灰暗。
（4）高明度与低明度的色彩相邻接时，明度高的显得更高，明度低的显得更低。
（5）两种不同的色相邻接时，分别把各自的补色残像加给对方。
（6）两色面积、纯度相差悬殊时，面积小的、纯度低的色彩将处于被诱导地位，受对方影响大；面积大、纯度高的色彩除在邻接的边缘有点影响外，其他部位基本不受影响。
（7）无彩色与有彩色之间的对比，有彩色的色相不受影响，而无彩色（黑、白、灰）有较大的变化，会向有彩色的补色变化。如常见的在红纸上写黑字，黑字变成了黑绿色。

对同时对比的效果，可以采取适当的方法使其加强或抑制。
加强的方法有：
（1）提高色彩的纯度；
（2）使对比色建立补色关系；
（3）运用面积对比（色彩集中而不分散）。
抑制的方法有：
（1）改变纯度，提高明度；
（2）破坏互补关系；
（3）采用间隔、渐变的方法；
（4）缩小面积对比关系。

2. 连续对比

连续对比是指在不同空间，不同时间所看到的色彩对比现象。当人们先看红色地毯再看黄色地毯时（时间非常接近），会发现黄色地毯偏绿，这是因为眼睛把先看色彩的补色残像加到后看物体

色彩上的缘故。在明度上，若先看的色彩明度高，后看的色彩明度则显得更低，反之亦然。其对比特征如下：

（1）在连续对比中，把先看到的色彩的残像加到后看到的色彩上面，纯度高的色彩比纯度低的影响力强。

（2）在连续对比中，先看到的色彩与后看到的色彩如果是补色关系，则会增加后看到的色彩的纯度，对比最强烈的是红色和绿色。

二、色相对比构成

1. 色相对比

研究色彩的色相、明度、纯度、冷暖、面积等对比关系，对提升设计师的色彩应用能力有着极为重要的意义。所谓色相对比是指色彩间因比较而产生的色相之间的差别，并由此所形成的以色相为主的对比。对比强弱可以以色相环上色彩间的距离区分（图4-3）。

2. 色相对比的视觉效果

在色相对比构成中，没有好看与不好看的色彩，任何一种色相都可以成为主色调，与其他色相组成类似、同类、对比、互补等色相关系。在设计练习中，只有明确所表现的主题、内容、主与从的关系，才能更好地表达色彩丰富的关系及对比效果，不同的对比有不同的效果，其特点如下：

（1）邻接色相对比的色彩效果给人以和谐、柔和、优雅等感觉。

（2）类似色相对比的色彩效果较单纯，对比差小，给人以高雅、柔和、素净等感觉。

（3）对比色相的色彩效果鲜明，是色相的强对比。其对比差大、对比强烈、跃动、鲜明、饱满、不易单调。

（4）互补色相对比的色彩效果更为强烈、刺激，但如果应用不当会使画面的优雅感不足，效果较俗。

总之，以上色相对比形式各有利弊，在设计中不能生搬硬套，应灵活应用，取长补短，这样才能发现和掌握各种色彩的微妙变化，为设计奠定基础（图4-4）。

3. 色相对比案例分析：安迪·沃霍尔的作品《玛丽莲·梦露》

介绍：《玛丽莲·梦露》（图4-5）是安迪·沃霍尔的代表作。安迪是波普艺术家中最负盛名的艺术大师。可以说，有波普艺术就有安迪·沃霍尔，有安迪·沃霍尔就有《玛丽莲·梦露》。

媒介：绘制《玛丽莲·梦露》系列，安迪选择的是丝网印刷的方法，同时运用重复排列方式来强烈烘托主题思想，时髦而有效率。丝网印刷是一种精致的复制过程，它将摄影的形象快速转移到能渗透颜料的绢屏上。在印刷师取下画布做丝网感光印刷图像之前，安迪会在画布上画上最华丽显眼的几笔，这种半绘画性的丝网印刷，使人物的五官亮丽、性感，趣味性风格更加显著，轻松自然，不会显得太死板。这样的绘制手法是标准的波普艺术手法，即以生活中的物品作为艺术题材，采用重复拼贴的形式，但又融入作者的色彩理念。

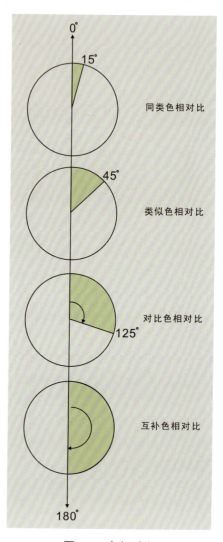

图4-3　色相对比

图 4-4　色相对比　海燕

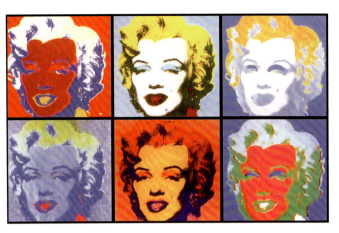

图 4-5　玛丽莲·梦露　安迪·沃霍尔（美国）

从色相对比角度分析："归纳的"色彩是这幅作品的鲜明特征，通过整体和部分之间的相对简化达到色调分离，概括成不同的色彩层次，这些色彩层次又形成一个等级排列，而不同的等级层次又形成一个或几个严整形式构成的核心，加上对背景进行单色调处理，所以整个构架具有"完美性质"——不能再增加也不能再减少（鲁道夫·阿恩海姆《艺术与视知觉》）。作品色彩高度概括，红、黄、蓝、绿色相对比强烈、明快、饱满，层次丰富，视觉冲击力强，是色相对比的典型案例。

三、纯度对比构成

1. 纯度对比

色彩的纯度对比主要是由色彩间纯度的差异变化而形成的对比。任一纯色与不同明度的灰色相混，都可得出该色不同明度的纯度序列，即以纯度为主的序列（图 4-6）。

色彩间纯度差别的大小决定纯度对比的强弱，由于纯度对比的视觉作用低于明度对比的视觉作用，纯度的清晰度低于明度的清晰度。按照孟塞尔的规定：红的最高纯度为 14，而蓝绿的最高纯度为 6，故很难规定一个统一标准。为说明问题，现将各色相的纯度统分为 12 个阶段。即大约 3~4 个阶段的纯度对比的清晰度，相当于一个明度阶段对比的清晰度。如以 12 个纯度阶段划分，相差 8 个阶段以上为纯度的强对比，相差 5 个阶段以上 8 个阶段以下为纯度的中等对比，相差 4 个阶段以内为纯度的弱对比（图 4-7）。

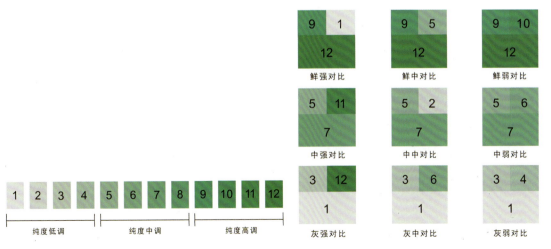

图 4-6　纯度序列　　　　　　　　　　图 4-7　纯度对比

色彩构成的纯度对比

高纯度色彩在画面面积中占 60% 左右时，与纯度其他阶梯色彩共同构成高纯度基调（鲜调），即纯度的鲜强对比、鲜中对比、鲜弱对比。

中纯度色彩在画面面积中占 60% 左右时，与纯度其他阶梯色彩共同构成中纯度基调（中调），即纯度的中强对比、中中对比、中弱对比。

低纯度色彩在画面面积中占 60% 左右时，与纯度其他阶梯色彩共同构成低纯度基调（灰调），即纯度的灰强对比、灰中对比、灰弱对比。

2. 纯度对比的视觉效果

纯度对比的强弱，直接影响着画面黑、白、灰的关系。纯度对比越强，色相感越鲜明，色彩越生动、活泼。反之，就容易使画面显得脏、灰、含混不清。其特点如下：

（1）高纯度基调对比的色彩效果使人感觉积极、强烈而冲动，有膨胀、外向、快乐、热闹、聪明、活泼的感觉。但运用不当会产生残暴、恐怖、疯狂、低俗等效果。

（2）中纯度基调对比的色彩效果使人感觉中庸、文雅、可靠。如在画面中加入 5% 左右面积的点缀色可取得理想效果。

（3）低纯度基调对比的色彩效果使人感觉平淡、消极、无力、陈旧，也有自然、简朴、耐用、超俗、安静、无争、随和的感觉。但运用不当会产生肮脏、土气、悲观、伤神的感觉。

总之，在应用色彩的对比中，各种灰、脏、模糊不清、过分刺激、尖锐都能在纯度对比中找到原因。在设计中灵活应用各种对比关系就能创造丰富的色调（图 4-8 和图 4-9）。

图 4-8　纯度对比　　　　　　　　　　　　　图 4-9　纯度对比

3. 纯度对比案例分析

《数字》与《汉字》（图 4-10 和图 4-11）。

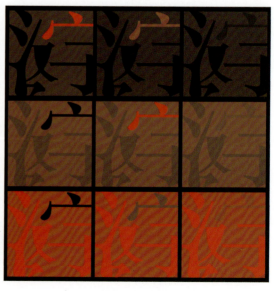

图 4-10　数字　　　　　　　　　　　　　　图 4-11　汉字

媒介：电脑设计。

分析：以数字与汉字为图形元素，以红、黑、灰为纯度调和主色彩，表现了鲜调、中调、灰调等纯度对比，调子的对比与图形的表现完美结合，对比效果良好。

四、明度对比构成

1. 明度对比

明度对比就是指色彩间在对比中呈现的因明度差别构成的以明度为主的对比。明度对比在色彩构成中占有重要位置，其作用是强化色彩的明暗层次和立体感、空间关系等。

色彩明度差在3个阶梯内的组合叫短调，为明度的弱对比；明度差在3～5个阶梯的组合叫中调，为明度的中对比；明度差在5个阶梯以上的组合叫长调，为明度的强对比。若从单纯的明度对比看，只有无彩色黑、白、灰之间的对比是单纯的明度对比，而其他色均是以明度对比为主的构成。

为了学习方便，我们把色彩中的黑、白两色进行等差排列，由黑到白划分为12个阶段，形成明度序列。1～4为低明度、5～8为中明度、9～12为高明度（图4-12和图4-13）。

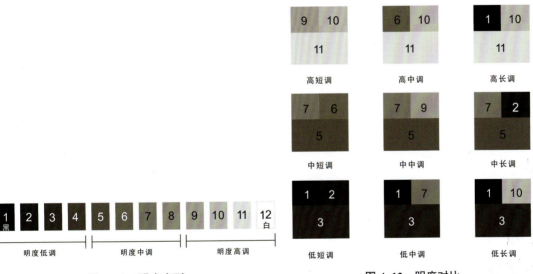

图4-12 明度序列　　　图4-13 明度对比

（1）明度弱对比——明度相差在3个色阶以内，称之为短调，即高短调、中短调、低短调。

高短调——视觉感受：形象分辨率差、优雅、柔和、高贵、女性化。

中短调——视觉感受：朦胧、模糊、沉稳、易见度不高、呆板。

低短调——视觉感受：厚重、低沉、深度、清晰度差、沉闷。

（2）明度中对比——明度差在3～5个色阶，称之为中调，即高中调、高中调、低中调。

高中调——视觉感受：明快、活泼、优雅、开朗。

中中调——视觉感受：丰满、庄重、含蓄。

低中调——视觉感受：朴素、厚重、沉着、有力度。

（3）明度强对比——明度差在5个色阶以上，称之为长调，即高长调、中长调、低长调。

高长调——视觉感受：积极、明快、刺激、坚定。

中长调——视觉感受：明确、稳健、坚实、直率、男性化。

低长调——视觉感受：强烈、锐利、暴露、生硬、不安。

2. 明度对比的视觉效果

由于色彩明度对比的差异，色调的视觉与心理感受特点如下：

（1）高明度基调让人联想到的是晴空、清晨、朝霞、鲜花、溪流等，给人的感觉是轻快、柔软、明朗、娇媚，但应用不当会使人感觉疲劳、冷淡、柔弱、病态。

（2）中明度基调给人以朴素、稳重、老成、刻苦的感觉，但应用不当会产生呆板、贫穷、无聊的感觉。

（3）低明度基调使人感觉沉重、浑厚、强硬、刚毅、神秘，但应用不当会产生黑暗、阴险、哀伤等感觉。

总之，在色彩的构成应用上，人的视觉对明度的敏感性高，但过分强烈会影响色彩的感情渲染，因此，使用要恰如其分。以上三要素的对比构成，是学习色彩对比的技巧，也是主要手段，但在实践应用上要避免墨守成规、生搬硬套，应灵活掌握，综合应用，这样才能设计出色调丰富、视觉冲击力强的作品。

3. 明度对比案例分析

（1）《明度对比》：

媒介：以卡纸、水粉色为材料，电脑与手绘相结合，表现了不同明度对比色彩在现代插画设计中的运用（图4-14）。

分析：作品以红色为主色彩，在四幅插图设计中运用不同的明度色阶变化，即高长调、高中调、中中调、中短调四种明度对比。高色调明度对比给人以轻快、明朗的感觉。中色调明度对比给人以稳重、朴素、含蓄的感觉。其作品变化丰富，很好地诠释了不同的明度对比在不同设计形式中的运用。

（2）《多色相明度对比》：

媒介：电脑绘图（图4-15）。

分析：在这一基本图形中，为了更好地诠释这个生动的图形，作者在色彩中加入黑、白色，使原色彩的明度产生变化，让色彩变得更加丰富，上方为低明度对比，沉重、浑厚；中间为中明度对比，朴素、平凡；下方为高明度对比，轻快、柔软。打破了单色明度对比色彩单一的局面，更好地呈现了色彩的表现能力。

图4-14　明度对比　姜茗　　　　　图4-15　多色相明度对比　赵静

五、面积对比构成

1. 面积对比的含义

形态作为视觉色彩的载体,总有一定的面积,因此,从这个意义上说,面积也是色彩不可缺少的特性。艺术设计实践中经常会出现这样一种情况:虽然色彩选择比较适合,但由于面积、位置控制不当而导致失误。所以,在色彩对比中,面积的变化影响着色彩的效应。一个色彩是否能形成画面的主色调,关键在于它在整体色域中与其他色的面积比例关系。由于比例差异变化而引起的明度、纯度、色相、冷暖等方面的变化称为面积对比(图4-16至图4-18)。

2. 面积对比的规律

两种或两种以上的色彩存在于同一范围内,相互间就存在面积比例关系。不同的面积比,显示色彩不同的体量关系。明度越高,面积越大,色彩的体量就越大,因此产生不同的色彩对比效果。如当面积以等量比例(1:1)同时出现时,这两种色势均力敌,对比达到高峰,色彩对比很强烈;若面积比存在一定差距时(2:1或3:1等),一方的表现力量削弱,整体的色彩对比也相应减弱了;若当一方面积大到足以控制画面的整个倾向时,另一方则成为这一主色的陪衬或点缀,这时的色彩效果对比和谐、统一,但对比效果较弱。

在做设计时,色彩面积的大小决定着画面的色调、力量,但是从色彩的同时对比性来讲,小面积的色彩往往有突出视点的作用,如一大块蓝调子,突然出现一个橘黄调子,此时的橘黄调子就显得特别明亮,这是因为小面积在大面积的烘托下得到了充分强调,这种对比、烘托之美,可以营造良好的画面效果(图4-19)。

图4-16 艺术家的思想 琼斯(英国)

图4-17 面积对比 王真

图4-18 面积对比 柳源

图4-19 面积对比 李俊红

3. 面积对比的效果

（1）面积构成的色调。选四种高纯度颜色，使四色在四个画面中所占面积分别为70%、20%、7%、3%，由此产生不同色彩面积占绝对优势的色调。色彩的明度、纯度面积如果占绝对优势，可构成明度基调，如鲜调、灰调等。以暖色面积占绝对优势可构成暖色调，以冷色面积占绝对优势可构成冷色调。

（2）色彩对比与面积的关系：

①当两个同形、同面积的图形涂以相同的颜色时，由于两图形面积一样，颜色相同，故对比弱。

②为面积大小不等的两个图形涂以相同的颜色时，对比强烈。

③把两个同形、同面积的图形涂以不同的颜色（定形变色），一个涂红色，一个涂绿色，虽然两块色的形、面积相同，但由于涂了不同的颜色会变成互补色的强烈对比。

④把面积大小不同的两个图形涂以不同的颜色，一个涂红色，一个涂绿色，虽然从色相上讲是最强烈的互补色相对比，可由于其面积大小悬殊，但两色的对比效果被削弱了。

⑤色调组合，只有相同面积的色彩才能比较出实际的差别，互相产生抗衡，对比效果相对强烈。

⑥对比双方的属性不变，一方增大面积，取得面积优势，而另一方缩小面积，将会削弱色彩的对比。

⑦色彩属性不变，随着面积的增大，对视觉的刺激力加强，反之则削弱。因此，色彩的大面积对比可造成眩目效果。如在环境艺术设计中，一般建筑外墙、室内墙壁等都选用高明度、低纯度的色彩，以降低对比的强度，营造明快、舒适的效果。

⑧大面积色稳定性较高，在对比中，对其他色的错视影响大；相反，受其他色的错视影响小。

⑨相同性质与面积的色彩，与形的聚、散状态关系很大的是其稳定性，形状聚集程度高者受其他色影响小，注目程度高，反之则相反。如户外广告及宣传画等，一般色彩都较集中，可达到引人注意的效果。

色彩对比与面积的关系如图4-20所示。

（3）色彩对比与位置的关系：

①对比双方的色彩距离越近，对比效果越强，反之则越弱。

②双方呈相切状态时，对比效果更强。

③一色包围另一色时，对比的效果最强。

④在作品中，一般将重点色彩设置在视觉中心部位，最易引人注目，如井字形构图的4个交叉点。

因此，根据面积对比的特性，在运用色彩对比时，除特殊要求外，大面积的色彩对比适用对象，如建筑、天花板、墙壁、展板等多选用明度高、纯度低、色差小、对比弱的配色，使人感觉明快、和谐、久看不腻。在进行中等面积色彩对比时，如进行家具、窗帘设计等，多选择中纯度、中明度及中等程度的对比，能引起视觉长时间的兴趣。在进行小面积色彩对比，如火柴盒、打火机、日记本、小包装等面积小的商品上，可选用纯度高、对比强的色彩。

图4-20 面积对比

4. 面积对比案例分析

（1）《星座》：

媒介：以卡纸、银色勾线笔等为材料，电脑与手绘结合，巧妙地表现了宇宙星空的星座变化（图4-21）。

分析：作品以星座为创意点，以蓝、绿、黄、紫四种高纯度色彩为主色调，占有绝对面积。在此基础上以星座图像变化为主，四色糅合，丰富而多变，视觉层次清晰。

（2）《梦》：

媒介：电脑与手绘结合（图4-22）。

分析：作品以蓝、绿、黄、红四色为主，以冷蓝为主色调，占有较大面积，调和同类色如蓝绿等色彩，月牙的黄色与蓝色对比醒目，冷暖对比恰当，色彩层次丰富。同时结合平面构图的法则，打破了时空、空间关系，如梦如幻。

图4-21　星座　郑义

图4-22　面积对比

六、冷暖对比构成

1. 冷暖对比

冷暖感觉本是触觉的反映，由于生活经验以及人们的生理功能反射，使人的视觉感受逐渐变为触觉感受。看到橙色感觉热，看到蓝色感觉冷。这种因色彩感觉的冷暖差别而形成的对比称为冷暖对比（图4-23和图4-24）。

物理学上认为，物质的温度是能量的动态现象，冷暖是物质有无热能的状态。动态大、波长长的色彩（如红、橙、黄）称为暖色。动态小、波长短的色彩（如蓝、蓝紫、蓝绿）为冷色。从物理角度可看出色彩冷暖与光波长短有关。从色彩本身的功能来看，红、橙、黄能使人心跳加快、血压升高，所以会使人产生热感，而蓝、蓝紫、蓝绿

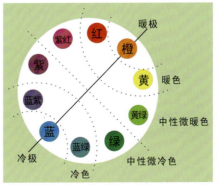

图4-23　冷暖对比

能使人血压降低、心跳减慢，所以给人以冰冷感。根据上面的分析可看出，色彩的冷暖感觉是由物理、生理、心理及色彩本身等因素综合决定的。

2. 冷暖对比案例分析

媒介：卡纸、水粉、银色勾线笔等材料，手绘为主（图4-25）。

图4-24 冷暖对比

图4-25 冷暖对比

分析：这是一组冷调弱对比、暖调强对比的例子，画面冷暖鲜明、色彩丰富，图形基本以抽象形态为主。暖调对比强烈、热情；冷调以写意手法表现花卉图像，似幻似真，色彩随意大气，给人以冰冷的感觉。

七、调和对比构成

1. 色彩调和

色彩之美在于和谐，而和谐源自对比与调和，所有的色彩对比结果都要归为调和。色彩调和是指两个或两个以上的色彩，有秩序、协调和谐地组织在一起，能使人心情愉快、得到满足等的色彩搭配。但在设计中，色彩是否调和，通常取决于是否能满足人们的视觉感受和生理需要。为了适应目的，色彩调和相对于色彩对比来说更倾向于色彩视觉效果。因此，色彩调和的意义在于：使有明显差别的色彩经过调整构成和谐统一的整体，构成符合设计目的的美的、和谐的色彩关系。

2. 同一调和的构成

当两个或两个以上的色彩因差别大而非常不调和时，可增加各色的同一因素，使强烈刺激的各色逐渐缓和，增加的同一因素越多，调和感就越强。选择同一性很强的色彩组合，可增加对比色各方的同一性，避免或削弱尖锐刺激的对比，取得色彩调和，即同一调和。其常用方法有：

（1）无彩色的调和。在过于刺激的色彩组合中，任选无彩色系（黑、白、灰）一色，与其调和，调入的量越多，调和感越强（图4-26）。

（2）点缀的调和。对比的色彩双方，互相点缀对方的色彩，其效果是使有差别的各色

增加了同一的因素，使互相排斥的色彩多了一个互相联系的成分，其效果与同时混入同一色的效果近似，区别则是互混调和是一种颜料的直接混合，点缀调和是一种视觉的空间混合（图4-27）。

（3）互混调和。强烈刺激的色彩双方，使一色混入其中的另一色，如红与绿，红色不变，在绿色中混入红色，使绿色也含有红色的成分，使之增加同一性，也可以双方互混（图4-28）。

图 4-26　黑色调和　　　　　　　　图 4-27　彩色的邂逅　吴冠中　　　　　　图 4-28　互混调和

（4）连贯同一色调和。当画面中使用的色彩过分强烈或色彩含混不清时，可运用中性色黑、白、灰、金、银或同色线，对形象的各个色域进行勾勒，使之既相互贯联又相互隔离，从而达到统一调和。如荷兰画家蒙德里安的作品（图4-29）就是利用黑色的分割线使多彩的画面达到和谐而明朗的效果。连贯色可以用很窄的线，也可以用较宽的线；可以是同一色线，也可以是同一色组。同一连贯色使用的面积越多、线越宽，其效果越调和。

3. 秩序调和的构成

秩序调和是指把不同明度、色相、纯度的色彩组织起来，形成渐变的或有节奏、有韵律的色彩效果，使原来对比过分强烈刺激的色彩关系柔和起来，使本来杂乱无章的色彩有秩序、和谐统一起来。秩序调和一般以下有三种形式（图4-30）：

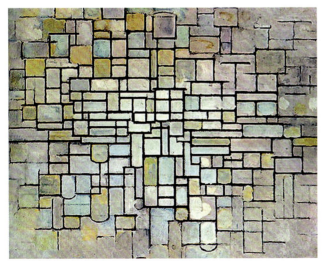

图 4-29　连贯调和　蒙德里安（荷兰）　　　　　图 4-30　秩序调和　埃格（美国）

（1）色相秩序调和：用各种色彩按一定的秩序排列，无论明度、纯度的差异都能构成以色相秩序为主的调和。

（2）纯度秩序调和：把色彩按纯度间的秩序排列，构成以纯度秩序为主的调和。

（3）明度秩序调和：将纯色加入不同的白色、黑色形成明度间的序列，构成以明度秩序为主的调和。

4. 对比调和的构成

对比调和是适用范围较大的配色方法，是建立在色彩变化基础上的一种调和，其色彩效果强烈、活泼、生动、富于变化。其形式主要有：

（1）面积调和。面积调和与色彩三属性无关，它不包含色彩本身要素的变化，而是通过面积的增大或减小来达到调和。如当一对强烈的对比色出现时，双方面积悬殊越小越难调和；双方面积悬殊越大，调和感越强。面积的调和与彩度的调和有相似之处，面积对比的加强，实际上是在增加一个色素的分量的同时而减少了另一个色素的分量。事实也证明，色差大的强对比也会因面积的处理而呈现弱对比效果，给人以调和之感。面积的调和是任何色彩设计作品都会遇到而且必须考虑的问题，也是色彩调和的一个较为重要的方法。

（2）同类调和。同类调和是同类色相中的调和，即在一种单一的色相中求得调和的效果。一般通过明度或纯度的变化来构成画面的适度对比。凡同类色相均能达到调和。

（3）分割调和。分割调和是指在两种对立的色彩之间建立一个中间地带来缓冲色彩的过度对立。它不改变对比色的任何属性，只是在各种对比色之间建立缓冲区。如把两块对比色用粗白线或粗黑线等中间色勾出，使两对对比色互不侵犯、平稳和谐，视觉上达到调和（图4-31）。

5. 调和对比构成案例分析

以作品《自行车》（图4-32）为例。

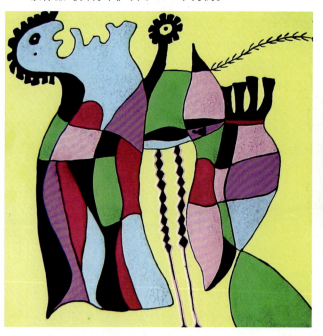

图4-31 分割调和

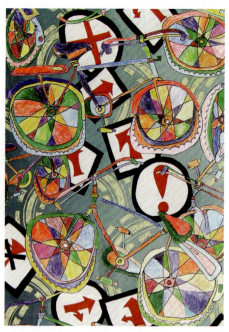

图4-32 自行车 吴荣

媒介：手绘表现，以彩色粉笔、蜡笔、马克笔、卡纸为材料。

分析：这是一个典型的点缀调和的例子，画面图形由风车似的自行车交织组成，色彩由七彩色组合搭配，你中有我、我中有你，随意的搭配点缀，组成了一幅繁忙交织的情景。色彩搭配乱而有序，在变化中体现和谐，视觉冲击力强，使人耳目一新。

第二节　色彩的采集与重构

一、色彩的采集

最优秀的配色是自然界中的配色。例如蝴蝶翅膀的配色（图4-33）、花的配色（图4-34）、鸟类羽毛的配色（图4-35）、彩虹的配色（图4-36）……只要仔细观察，就会发现并感叹大自然造型的神秘和配色的美妙（图4-37至图4-39）。将这样的配色应用到作品中，用构成的形式再现这些美妙的色彩，是一件非常有趣的事情。可以通过写生、摄影、临摹、剪贴等方法，对客观世界的色彩进行采集。

（1）写生。写生是收集色彩素材最好的方法，在采集自然色彩时用得较多。

（2）摄影。摄影是比较常用的采集手法，它简便、快捷、真实、准确，能够把瞬息万变的自然现象凝固于瞬间，再现于眼前。

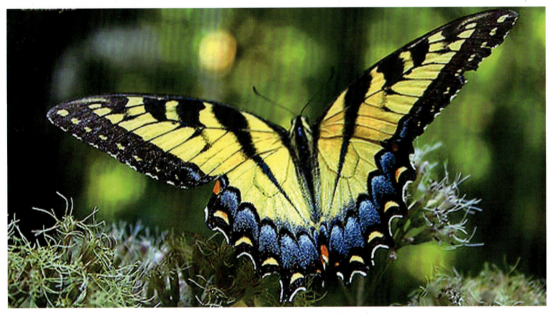

图 4-33　蝴蝶翅膀的配色

色彩采集

图 4-34　花的配色

图 4-35　鸟羽的配色

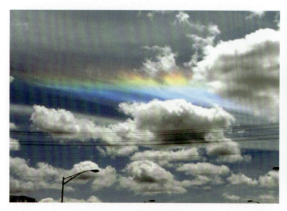

图 4-36　彩虹的配色

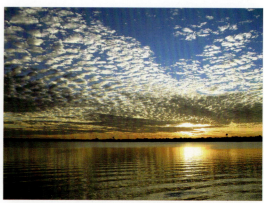

图 4-37　朝霞的配色

图 4-38　红土地的配色

图 4-39　晚霞的配色

（3）临摹。临摹是学习和采集传统色彩、民间色彩、少数民族色彩时常用的手法。

（4）剪贴。剪贴多用于收集图片和标本。采集的对象既可以是大自然中的配色，也可以从异国他乡的风土人情、各类文化艺术和艺术流派中选取素材，或从一些原始的、古典的、传统的、民间的、少数民族的艺术中获取配色的灵感。

二、色彩的重构

色彩的重构是将原物象美的、新鲜的色彩元素注入新的结构体、新的环境中，使之产生新的生命。画面中的重构，指根据采集对象的形色特征，经抽象化处理在画面中进行重新组织的构成。在色彩构成的练习中，一般称这种方法为"色的采集重构"。色的重构练习有以下几种方法。

1. 整体色按比例重构

整体色按比例重构是指将色彩对象较完整地采集下来，抽象出几种典型的、有代表性的色彩，按原色彩关系和面积比例做出相应的色标，整体地运用到作品中（图 4-40 和图 4-41）。这种方法能够充分体现和保持原物象的色彩面貌。

2. 整体色不按比例重构

整体色不按比例重构是指将抽象出的几种主要色彩等比例地做出色标，根据画面的需求有选择地应用（图 4-42）。由于不受原色面积和比例的限制，色彩运用灵活，有可能进行多种色调的变化，

色彩重构

重构的效果仍能保留原物象的色彩感受。

3. 部分色的重构

部分色的重构就是从抽象后的色彩中任意选择所需的色彩进行重构，可以是一组色，也可以是单个色（图4-43）。这种方法的特点是色彩运用更加自由、生动，不受原配色关系的约束。

图4-40　原物象

图4-41　整体色按比例重构

图4-42　整体色不按比例重构

图4-43　部分色的重构

4. 形、色同时重构

由于许多物象色的表现是建立在特定的形和形式之上的，尤其是自然色彩，所以在重构的过程中，对原物象的形有所考虑，效果可能会更好，更能充分地显示美，突出其整体特征（图4-44）。

5. 色彩情调的重构

色彩情调的重构是一种依据采集对象的色彩感情和色彩风格所做的"神似"的重构方法（图4-45）。重构后的色彩和色彩关系可能与原物象很接近，也可能有所出入，但始终能与原物象色彩的意境、情趣保持一致。这种方法需要创作者对色彩有深刻的感受和理解，否则重构的色彩就会缺乏感染力，很难使观者产生共鸣。

通过色彩的采集和重构产生新的构成配色，对学习配色的人来说，不仅可以取得极新鲜的配色效果，而且还将有效地摆脱其一向的配色习惯，而着眼于使用更为广泛的色彩。伟大的雕塑家罗丹曾经说过："我们的生活并不是缺少美，而是缺少发现。"生活中好的配色时时处处都存在着，作为艺术工作者，必须具有敏锐的观察力、独特的思维方式和深厚的文化修养，才能从平凡的事物中发现别人没有发现的美，逐步认识客观世界中美妙的色彩关系，从而掌握美的配色规律。

图 4-44　形、色同时重构

图 4-45　色彩情调的重构

第三节　色彩构成原则

一、地色与图色

用几种颜色进行各种形的构成时，地色（即背景色）往往被消极地看到，所以感觉远。图形上面的色往往被人积极地看到，感觉近，此种现象被称为图形效果。地色受画面图样、文字的组合效果和配色关系的影响。

一般说来，明亮的色和鲜艳的色会比暗色和浊色更容易取得图形效果，具有统一色彩的形象也会比不明确的画面更有图形效果。配色时为了取得明显的图形效果，就必须考虑以下两点：

（1）图色应尽量比地色更明亮、更鲜艳（图4-46）。

（2）明亮、鲜艳的图色在面积上要小，较暗的、纯度较低的图色面积则相应地要大一些（图4-47）。

图 4-46　图色与地色的配置

图 4-47　图色与地色的配置

二、色彩构成的基本原则

1. 平衡

从物理学上讲,平衡指物体左右对称的状态。从造型艺术上讲,则指作为要素的行、色、质等在感觉上、心理上的一种均衡,以及在视觉上获得的一种安定感。

色彩中的平衡主要分为两种形式:对称的平衡和非对称的平衡(图 4-48 和图 4-49)。

图 4-48　对称的平衡　　　　　　　　　图 4-49　非对称的平衡

对称的平衡具有单纯、明了的秩序特征,最容易达成。它具有平静、安定的视觉效果,但也容易显得呆板、单调、缺乏活力。非对称平衡指在配色时按照一定的空间做适当的调整,使色彩在面积、位置等方面呈不对称、不平均分布,但在对比的强度上感觉是相等的、平衡的状态。如重色和轻色、强色和弱色、膨胀色和收缩色等各色性格都是相对立的,若要达到平衡的效果,在配色时应变化其面积、形状及位置,以保持平衡。非对称平衡的色彩效果丰富、活泼、极富运动感。但由于这种平衡不能只靠单纯的数字比例实现,大多数时候是凭个人的艺术修养和直觉,所以比较难把握。

2. 节奏

节奏原本是指音乐中交替出现的有规律的强弱、长短的现象,后来用以形容事物均匀的、有规律的安排。在色彩中,可通过色相、明度、纯度的某种变化和反复,使色彩产生完美和谐的节奏,这种节奏取决于色彩配置的和谐匀称。在色彩构成中,主要有以下三种节奏:

(1)渐变的节奏。色相、明度、纯度和一定的色彩形状、色彩面积等按光谱或色相环的次序排列,形成逐渐过渡的节奏,称为渐变节奏。这种渐变可以由小到大或由大到小、由强到弱或由弱到强、由冷至暖或由暖至冷,由深到浅或由浅到深、由纯到灰或由灰到纯等。通过不同的等差级数的变化,产生不同的渐变效果。如等差级数为 1、2、3、4、5、6 的渐变是按照一级差的秩序变化的;等差级数为 1、3、5、7、9 的渐变,是按照两级差的秩序变化的。差数越小,渐变的效果越柔和,

差数过大则会失去渐变的意义（图4-50）。

（2）反复的节奏。反复的节奏包括连续反复和交替反复两种。

连续反复指将同一色相、明度、纯度或同一形状、面积的色彩连续做几次同样的反复所获得的节奏。这种反复的要点可以是一个要素，也可以是多个要素组成的小单位。连续反复极富节奏感，但容易显得单调、死板（图4-51）。

图4-50　渐变的节奏

图4-51　连续反复

交替反复指几个独立的要素或对比要素在方向、位置、色调等方面交替重复的节奏。它的变化必须遵循一定的格式和一定的规律，形成一种更具有多样性的节奏（图4-52）。

（3）多元性节奏。多元性节奏是各种复杂的元素组合形成的一种较自由的节奏。配色中将色彩的冷暖、明暗、鲜浊、形状等进行高低、起伏、重叠、转折、强弱、方向等多方面的变化，便可在视觉上获得一种具有动感的、有生气的、充满个性的节奏。但是，如果这种节奏组织不当，也容易显得杂乱无章（图4-53）。

图4-52　交替反复

图4-53　多元性节奏

3. 强调

强调是指在最小的部分用强烈的、显眼的色彩引起人们的注意和兴趣。在改善整体单调的同时，强调是使构成要素各色间紧密相连并平衡的关键，至少是贯穿全体的一个有机组成部分。如在圆弧组合的形态中加入一个醒目的小圆，就能发挥强调的效果，使画面变得生动、有趣（图4-54）。

强调与色彩的选择、配置以及安排都有紧密的关系。一般情况下，色彩的选择和配置都以对比的效果为佳。通过色彩的明与暗、鲜与浊、冷与暖、黑与白、大与小等对比，便可以构成整体中的强调。只有强调的部分与整体成某种对比时，强调才能真正实现。另外，重要的位置本身就是一种强调，假如在黄金分割点上配置一种与众不同的色，会具有明显的强调作用。

4. 分隔

配色时，为了补救色彩过于类似而显得过于模糊和软

图 4-54　色的强调

弱，或因对比而显得过分强烈的缺陷，需在配色的交界处嵌入其他颜色，使原配色分离，这就是色的分隔。它是调节、平衡色彩效果的重要手段之一。

通常作为分隔的颜色有黑、白、灰、金、银五色。无彩色的分隔效果较好，因为白色是色彩中最亮的色，而黑色是最暗的色，所有的颜色相混都将产生灰。黑、白、灰与任何一色搭配都是协调的。通过它们的分隔，可使界限不清的颜色搭配变得明朗、分明，使对比过于刺激的颜色变得和谐起来。

金色和银色各包括金粉色和假金色、银粉色和假银色。用金粉和银粉分隔的画面能够产生华丽的效果，但需注意色彩气氛的协调。假金色、假银色如果调得不准，最好用无彩色代替（图4-55和图4-56）。

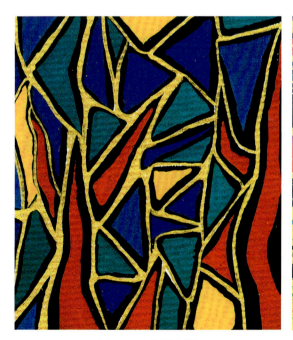

图 4-55　色的分隔

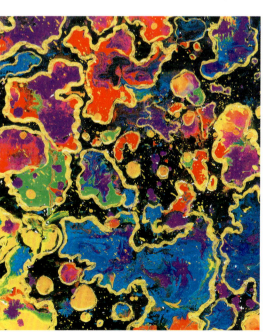

图 4-56　色的分隔

另外，如果画面需要，也可以选择一种有彩色作分隔色，但要与原色有所对比，画面效果比较难把握，应慎用或不用。

5. 统一

统一是指让整体被某一种色调所支配进而呈现统一感（图4-57至图4-59）。配色时，将所需要的全部颜色各掺些相同的色，便可以给色相、明度或纯色以统一的效果。例如在蓝绿、蓝、蓝紫和紫色所构成的画面中，若要取得统一的效果，可在各色中加入适量的白色，以在明度上取得统一，或在各色中加入黑色以取得纯度上的统一，或加入少许玫瑰红以取得色相上的统一。

从色彩调和的理论上讲，同类色、邻近色比较容易取得统一，在不掺色的情况下，也能在视觉上形成统一的色调。而选择哪一种色调来支配整体，则要根据色彩的感情与画面的主题、设计者的目的来决定。

图4-57　粉色调

图4-58　冷色调

图4-59　红色调

知识扩展

具有浓烈城市色彩的时尚之都——米兰

米兰（Milan），古罗马时期被称为米迪欧兰尼恩（Mediolanium），是意大利第二大城市，米兰省省会和伦巴第大区首府，位于伦巴第平原上。米兰也是世界著名的国际大都市之一，世界八大都会区之一，意大利最发达的城市和欧洲四大经济中心（法国巴黎、英国伦敦、德国柏林、意大利米兰）之一，世界时尚与设计之都和时尚界最有影响力的城市、世界历史文化名城、世界歌剧圣地、世界艺术之都。欲了解更多请扫描二维码。

时尚之都—米兰

案例解析

古人眼中的"色彩"

色彩作为一种物理现象，本身不带有任何的感性色彩和性格。而色彩经过人的视觉神经传达到大脑引起的心理反应，加上人类的生活经验，赋予了色彩不同的情感和性格。当色彩具备了这一属性后，就变成富有活力的瑰丽物质，能够传达人的喜怒哀乐。当然这种色彩的意象表达并不是固定不变的，不同的纯度和明度的变化，或处于不同搭配关系时，或应用到不同环境

时，其意象表现的内容是不同的。除此之外，不同时代、不同性格、不同人文环境的人对同一色彩也会产生不同的解读。比如"毛月色"，你知道在古代时代表什么颜色吗？欲了解更多请扫描二维码。

解析

古代的颜色命名会让你立刻想到生活中的一个自然场景，让你感受到日常的种种细节。

颜色就是他们认识自然、认识世界的一种方式。

在颜色可以合成之前，浓重的赤橙黄绿青蓝紫毕竟少见。古人看见的颜色，就是自然呈现的颜色。所以，颜色的命名，最真实地传达了自然的美感。

色彩的意境

本章小结

本章在第三章的基础上列举了色彩构成的若干种应用方法，包括色彩的对比和色彩的采集与重构等，最后阐述了色彩构成应用时的几种需要注意的原则，属于色彩构成的应用规范。

思考与实训

一、思考题

1. 试分析各种色彩对比的异同。
2. 列举生活中的色彩对比案例并分析学习色彩对比的重要性。
3. 试想今年的流行色是如何进行调和的？
4. 简述色彩构成的原则。

二、实训题

1. 解构重组练习。

要求：

（1）数量4张；

（2）尺寸：每幅 10 cm×10 cm；

（3）对自然色彩、大师色彩、传统色彩进行分析，提取元素重组色彩；

（4）手绘或打印完成。

2. 从明度对比、色相对比、纯度对比、面积对比、冷暖对比、调和对比等对比理论中任选4种做对比练习。

要求：

（1）符合各对比规律；

（2）尺寸：大幅为 10 cm×10 cm，小幅为 6 cm×6 cm；

（3）手绘或电脑设计；

（4）创意巧妙、表现细腻、充分体现各对比的特征；

（5）A4纸排版打印或手绘完成。

CHAPTER FIVE

第五章 数字色彩构成

知识目标
1. 了解数字色彩的规律及应用特点；
2. 重点掌握数字色彩与传统色彩的区别。

能力目标
1. 掌握数字色彩成像原理；
2. 掌握至少 2 种色彩软件的应用。

素养目标

提升数字素养，运用数字化时代的伦理智慧加以调适；利用色彩应该遵循的要求和准则，掌握数字化时代人与人之间、个人和社会之间的行为准则。

第一节 数字色彩构成基础知识

当今正处在一个变革的数字时代，信息技术给艺术设计领域带来了巨大的冲击，从设计思维、设计方法、造型手段、承载介质等方面都给传统的造型艺术注入了新的内涵，提出了新的要求。"色彩"作为造型艺术的重要因素，不可避免地被卷入数字化的潮流之中。

数字色彩是新科技下的产物，是色彩学的一种新表现形式，它依赖于数字化设备，同时与传统的光学色彩、艺术色彩密切相关。

数字色彩源于经典艺用色彩，它以新的载体形式出现，形成了自己独特的技术标准、色彩模型、颜色区域、色彩语言，等等。完整的数字色彩理论是集现代色度学、计算机图形学和经典艺用色彩学为一体的色彩体系（图 5-1 至图 5-3）。

图 5-1 数字色彩

图 5-2 数字色彩

图 5-3 数字色彩

一、数字色彩体系

1. Lab 色彩模式

Lab 色彩模式虽是一种较为陌生的色彩模式，但在使用图像软件进行图像编辑时，事实上已经使用了这种模式，因为 Lab 色彩模式是计算机内部使用的最基本的色彩模式。例如要将 RGB 模式的图像转换成 CMYK 模式的图像，计算机会先将 RGB 转换成 Lab 模式，然后由 Lab 模式转换成 CMYK 模式，只不过这一操作是在计算机内部进行的。因此，Lab 模式是目前所有模式中色彩范围最广泛的模式，它能毫无偏差地在不同系统和平台之间进行交换。它由照度 L 和有关色彩的 a、b 三个要素组成。L（Lightness）表示照度，相当于亮度；a 表示从绿色至红色的光谱变化范围；b 表示从蓝色至黄色的光谱变化范围。L 的域值范围为 0～100，L=50 时，就相当于 50% 的黑；a 和 b 的域值范围都是从 120 至 -120，其中 120a 就是红色，过渡到 -120a 的时候则变成绿色。所有的颜色都以这三个值的交互变化而组成。

Lab 色彩模式具有色域宽阔的色彩优势。人的肉眼能感知的色彩，都能通过 Lab 色彩模式表现出来。另外，Lab 色彩模式还能弥补 RGB 色彩模式色彩分布不均的不足，因为 RGB 模式在蓝色到绿色之间的过渡色彩过多，而在绿色到红色之间又缺少黄色和其他色彩，所以，Lab 色彩范围与 CIE（国际照明委员会）三维颜色空间的色彩范围是一致的。

2. RGB 色彩模式

RGB 色彩模式是最典型、最常用的计算机色彩模式。不管是扫描输入的图像，还是绘制的图像，几乎都是以 RGB 模式存储的。RGB 色彩就是常说的光的三原色，R 代表 Red（红色），G 代表 Green（绿色），B 代表 Blue（蓝色），它们之所以被称为三原色，是因为在自然界中肉眼所能看到的任何色彩都可以由这三种色彩混合叠加而成，因此也称为加色模式。计算机定义颜色时 R、G、B 三种成分的取值范围是 0～255，0 表示没有刺激量，255 表示刺激量达到最大值。R、G、B 均为 255 时就合成了白光，R、G、B 均为 0 时就形成了黑色，当任意两色分别叠加时将得到不同的 "C（青）、M（品红）、Y（黄）" 颜色。在显示屏上显示颜色定义时，往往采用这种模式。在 RGB 模式下，每一个像素由 24 位的数据表示，其中三原色各使用 8 位，因此每一种原色都可以表现出 256 种不同的色调，所以三种原色混合起来可以生成 1 677 万种色彩。

3. CMY（CMYK）模式色彩

CMY 模式是一种印刷模式，它们是打印机等硬拷贝设备使用的标准色彩，C、M、Y 三色分别代表色料的三原色：青（Cyan）、品红（Magenta）、黄（Yellow）。CMY 色彩模型也是计算机色彩常用的色彩模型，是一种颜料色彩的混合模式。

由于颜料的化学成分和介质吸收等原因，C、M、Y 三色经过打印混合后只能产生深棕色，不会产生真正的黑色，因此在打印时要多加一个黑色（Black，记为 K）作为补充，用以弥补色彩理论与实际的误差，实现色彩的还原。在计算机实用软件里，多采用 CMYK 色彩模型。

4. HSV（HSB）模式色彩

HSV（HSB）模式是一种基于人的直觉的颜色模式，利用此模式可以很轻松地选择各种不同明度的颜色。它把颜色分为色相（H）、饱和度（S）和亮度（B）三个因素。饱和度高的色彩较艳丽，饱和度低的色彩接近灰色。明度也称为亮度，亮度高则色彩明亮，亮度低则色彩暗淡，亮度最高得到纯白，最低得到纯黑。值域范围：H，用于调整颜色，范围 0°～360°；S，范围 0～100%，0 为灰色，100% 为纯色；B，范围 0～100%，0 为黑色，100% 为白色。

5. Bitmap（位图）模式色彩

Bitmap 模式也称为位图模式，该模式只有黑色和白色两种颜色，它的每一个像素都是用 1 bits 的位分辨率来记录，因此，在该模式下不能制作色调丰富的图像，只能制作一些黑白两色的图像，

当要将一幅彩色图像转换成黑白图像时，必须先将该图像转换成灰度模式的图像，再将其转换成只有黑白两色的图像，即位图模式的图像。

6. Index Color（索引色）模式色彩

Index Color（索引色）模式色彩在印刷中很少使用，但在制作多媒体等方面十分实用。因为这种模式的图像比 RGB 模式的图像小得多，大概只有 RGB 模式的 1/3，所以可以大大减少文件所占的磁盘空间。但 Index Color 模式不能完美地表现色彩丰富的图像，只能表现 256 种色彩，因此会有图像失真的现象。

二、数字色彩的生成与获取

数字色彩的生成与获取，离不开产生它的数字设备，数字设备的质量好坏直接影响数字色彩和图形的质量。艺术设计常用的产生数字色彩的设备有计算机、扫描仪、数码照相机和数字摄像机等。

1. 计算机绘制生成的图像、色彩

在计算机中，图像是以数字方式记录、处理和保存的，所以图像可以说是数字化的图像。数字图形与数字色彩的生成大致可以分为向量式图像与点阵式图像两种，这两种类型的图像各有特色。

（1）向量式图像。向量式图像即矢量式图像，它以数学的矢量方式来记录图像内容，多以线条、色块为主，如一条线段的数据只记录两个端点的坐标、线段的粗细和色彩等，因此它的文件所占容量小，可以随意放大、缩小，不会失真。但缺点在于不易制出丰富细腻的图像及色彩。制作向量式图像的软件有 CorelDRAW、Freehand、Illustrator 等。

（2）点阵式图像。点阵式图像弥补了向量式图像的缺陷，它能制作出色调丰富的图像，同时可以方便地在不同软件间交换，但缺点是放大容易失真，同时占用内存空间大。点阵式图像是由许多点组成的，这些点称为像素（Pixel）。当许多不同色彩的点组合在一起时便构成了图像，如照片由银离子组成，屏幕图像由光点组成，印刷品由网点组成。常用的制作点阵式图像的软件有 Adobe Photoshop、Corel Photopaint、Design Painter 等。

2. 通过扫描获取色彩

扫描仪是目前获取客观世界色彩的一种最普及、最精密的输入设备，可分为平台式和滚筒式两种。

（1）平台式扫描仪。用平台式扫描仪获取色彩主要有 4 种方式：黑白扫描、灰度扫描、RGB 三色扫描、CMYK 四色扫描。

黑白扫描只能获取黑白两种颜色。灰度扫描一般使用 8 位灰度颜色，即 2 的 8 次幂，拥有 256 个等级的灰阶色彩；也可使用 10 位灰度颜色，即 2 的 10 次幂，有 1 024 个灰阶等级。RGB 三色扫描得到的彩色图像，是 RGB 色彩模式。颜色的位深度是 8 位、10 位或 12 位。色彩的位数越高，获取的颜色位深度越大、质量越好，色彩之间的过渡越平滑。CMYK 四色扫描是比较高级的扫描仪才有的功能，用 CMYK 扫描能获得比 RGB 三色扫描多出一个通道的颜色。如果扫描的目的是为了印刷制版，CMYK 扫描就省去了由 RGB 色彩模式到 CMYK 色彩模式的转换，也就减少了一次因转换所造成的色彩损耗。

（2）滚筒式扫描仪。滚筒式扫描仪是目前最精密的扫描仪器，是获取高精度彩色的最佳设备。它又叫作电子分色机，以 CMYK 四色或 RGB 三色的形式记录正片或原稿的色彩信息。

3. 通过数码照相机和数字摄像机获取色彩

数字色彩还可通过数码照相机和数字摄像机来获取。它们是一种无胶片照相机，是集光、电、

机于一体的电子设备，集成了影像信息的转换、存储、传输等部件，具有数字化存取功能，能够与计算机进行数字信息的交互处理。数码照相机主要用于捕捉相对静止的对象，生成的是静态的数字图像和色彩；数字摄像机主要用于捕捉景物的连续活动，生成的主要是动态的图像和色彩。

（1）用数码照相机获取色彩。数码照相机的类型很多，其性能主要由图像传感器CCD（电荷耦合器件）包含的像素数目决定。CCD的像素数和面积是决定数码照片质量的重要因素，像素数目越大，面积越大，数码照相机生成图像和色彩的能力就越强。

（2）用数字摄像机获取色彩。早在数码照相机和扫描仪问世之前，便有了数字摄像机，它的CCD固体摄像器件技术促进了数码照相机和扫描仪技术的发展。数字摄像机获取的色彩是动态的，它的分辨率比数码照相机获取的色彩要低，适合视频、动画和互联网的色彩设计应用。

三、数字色彩的制作

数字色彩在不同的图形图像软件里有不同的绘制工具和方式，下面介绍CorelDRAW和Photoshop两种软件。

1. 数字色彩在矢量软件（CorelDRAW）中的绘制

CorelDRAW软件是强大的矢量绘图软件，其图形绘制功能突出，下面简要说明如何利用CorelDRAW软件里的【渐变填充工具】、【交互式填充工具】、【交互式透明工具】、【交互式网格填充工具】等工具制作各种颜色渐变。

（1）渐变填充工具。在软件界面中，创建一个矩形或选中一个图形，单击窗口左边工具栏中的【填充工具】，选择【渐变填充工具】（▬），弹出【渐变填充方式】对话框（图5-4），在【类型】下拉列表中选择合适的渐变方式，进行填充设置，效果如图5-5所示。

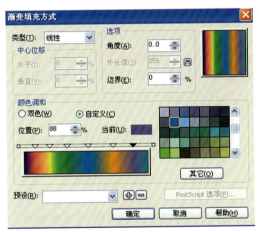

图5-4 【渐变填充方式】对话框

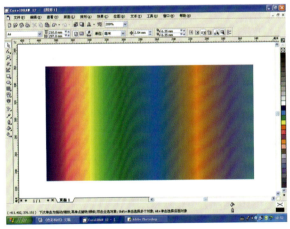

图5-5 渐变效果图

（2）交互式填充工具。在软件界面中创建一个矩形，单击窗口左边工具栏中的【交互式填充工具】（▬），就可出现【交互式填充工具】的属性栏（图5-6）。

在属性栏中设定起、始端的颜色，然后选中图形并拖动【交互式填充工具】，就可以画出所需要的渐变色彩效果（图5-7）。

（3）交互式透明工具。在软件界面中，创建一个红色矩形，选择窗口左边工具栏中的【交互式透明工具】（▬），在这个红色方块图形上拖动，会出现透明的色彩效果。在【交互式透明工具】属性栏（图5-8）中可调节整个图形的透明度，或通过滑动所画图形上【交互式透明工具】中间的调节杆，调节局部的透明度（图5-9）。

　　图 5-6　【交互式填充工具】属性栏　　　　　图 5-8　【交互式透明工具】属性栏

　　　　图 5-7　交互式填色效果　　　　　　　　　图 5-9　交互式透明填色效果

　　（4）交互式网格填充工具。在软件界面中，使用【交互式网格填充工具】（　），可制作更为复杂的颜色过渡，这是一个强大的矢量填色工具，可以创建许多复杂的颜色渐变效果。单击窗口左边工具栏中的【交互式网格填充工具】，出现该工具对应的属性栏（图5-10）。

　　创建一个矩形，选择【交互式网格填充工具】，单击矩形，矩形会自动出现网格，网格数目可通过属性栏中的选项进行设定。将颜色从调色板中拖动到网格中，便可以对矩形进行网格填充，也可单击网格节点，然后填充颜色，如图 5-11 所示。

2. 数字色彩在图像软件（Photoshop）中的绘制

　　在 Photoshop 软件界面中，单击窗口左边工具栏中的【渐变工具】（　），出现该工具对应的属性栏。在属性栏中，每一种渐变工具都有其对应的选项，可任意设定、编辑渐变色（图 5-12）。

　　此工具的使用方法是：制作选区，按住鼠标左键在其上拖动，形成一条直线，直线的长度和方向决定渐变填充的区域和方向。如果在拖动鼠标时按住 Shift 键可保证渐变的方向是水平、竖直或45°（图 5-13）。

　　图 5-10　【交互式网格填充工具】属性栏　　　　图 5-12　【渐变工具】属性栏

　　图 5-11　交互式网格填充效果　　　　　　　　图 5-13　渐变工具填色效果

以上仅列举了一些典型的数字色彩绘制方法，在 CorelDRAW、Photoshop 等绘图软件里，还可以使用画笔、铅笔、喷笔等与色彩有关的工具实现各种颜色的绘制。由此可以看出，电脑绘制是获取数字色彩重要的、便捷的手段，对色彩的设计有重要的意义。

第二节　数字色彩构成与传统色彩构成

数字色彩构成源于计算机技术在设计中的应用。计算机技术在现今社会已经不再陌生，现代设计师必须具备计算机艺术设计的基本技能。只有熟练地掌握色彩构成技法和计算机技术，才能顺利、高效地将设计构思完美地展现出来（图 5-14 至图 5-17）。

图 5-14　包装设计中的色彩

图 5-15　动漫设计中的色彩

图 5-16　瓷器设计中的色彩

图 5-17　包装设计中的色彩

计算机技术中数字色彩构成中的色彩体系是基于发射光的原理，以混色系统 CIE（国际照明委员会）为基础，由光学三原色混合而来的。计算机中显示的白色，不是没有颜色的"空白"，而是由红、绿、蓝三种颜色混合成的。

传统色彩构成是以颜料色彩为代表的色彩体系（图 5-18）。经典的色料三原色混合是加色混合，是在孟塞尔色彩系统基础上形成的色彩理论。

图 5-18　换色不换形

传统色彩构成可以完成感性的色彩混合，这是在数字色彩构成中难以实现的，但两者有各自的优势。如果基本形不变，在纸上绘制色彩构成的空间混合可能需要一周的时间，而利用计算机技术可能只需要两三天，但要考虑显示器偏色的问题。通常应先进行手绘训练，然后再用计算机技术加以实现。只有处理好二者的关系，方能达到事半功倍的效果。

数字色彩以计算机为载体体现，形成了新的技术标准、存在方式、色彩模型、颜色区域、色彩语言、变化规律等。在使用计算机进行数字色彩构成时，必须从不同角度考虑色彩心理、色彩对比与调和等色彩构成手法。

第三节　数字色彩构成实例

在计算机中，数字色彩常用 RGB 模式、CMYK 模式表示。RGB 模式多用于网页或界面显示，CMYK 模式多用于印刷。在软件中需要对颜色模式进行数值设定，以准确表述色彩（图 5-19）。

一、数字色彩分析及构成

色彩分析是数字色彩构成的第一步，下面介绍几个案例。

图 5-19　拾色器

1. 《睡莲》局部数字色彩分析及构成

《睡莲》这幅作品是法国画家克劳德·莫奈 1917 年创作的。该画作中的色彩运用相当细腻，可按图 5-20 的方式进行分析。

通过色彩的拾取，从绘画中可提取 16 种经典色彩。将这些色彩进行编号，然后按照传统色彩构成的色彩搭配原理进行搭配，即可获得很多经典的色彩构成方案（图 5-21）。

2. 中国年画数字色彩分析及构成

中国年画色彩丰富，充满生命力，包含大量色彩构成、色彩搭配的经典组合。图 5-22 中的人物造型淳朴，色调为火红热烈的暖色调，具有很强的象征性和装饰趣味，是主观化的色彩表现方式。中国年画的色彩运用，十分注重形色相生，根据不同的节日、地域、民族、人群、年龄阶段等，使用不同色彩搭配构成画面。民间色彩搭配口诀有："红靠黄，亮晃晃，精青绿、人品细，红忌紫，紫怕黄，黄喜绿，绿爱红。"根据这些颜色搭配，提取相应色彩，然后按照需求进行重新组合，就可以进行很好的色彩表达（图 5-23）。

3. 水果数字色彩分析及构成

艺术设计是来源于生活，又高于生活的特殊视觉表达形式。色彩可以表达自然，也可以暗示人的心理，在设计中造型与色彩的完美结合可以呈现意想不到的效果。色彩对于事物的表现能力有着其他形式无法比拟的效果，图 5-24 是对水果的色彩进行分析提取后创作的动漫人物形象。

二、利用色卡进行数字色彩构成

色卡是用来传递颜色信息的一种参照物。目前国内外色卡种类繁多，国际上还没有统一的色彩应用标准，各行业应用的色卡和色彩标准各不相同。图 5-25 中为一些常见颜色印刷数值，可根据这些数值进行数字色彩构成。

即使利用色卡在计算机中进行数字色彩构成，也要参照传统色彩构成的色彩搭配原理，把握好图形与色彩的关系，利用颜色间的近似、互补、对比来设计（图 5-26 和图 5-27）。

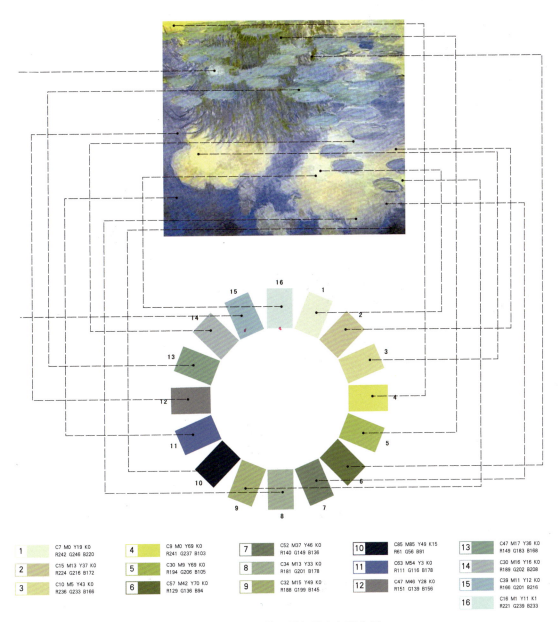

图 5-20　《睡莲》局部数字色彩分析

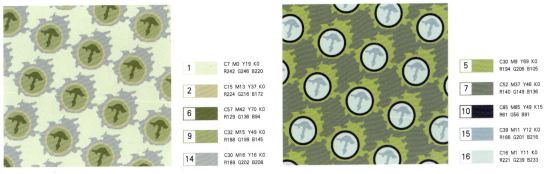

图 5-21　《睡莲》数字色彩构成

第五章 数字色彩构成

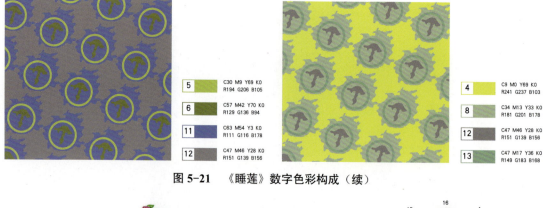

图 5-21　《睡莲》数字色彩构成（续）

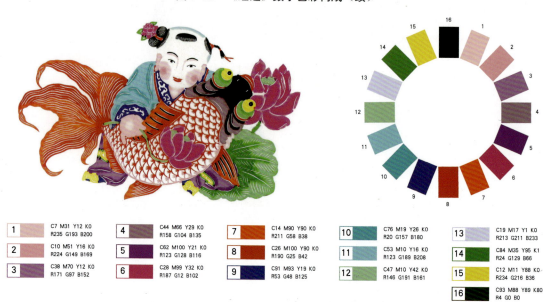

图 5-22　中国年画数字色彩分析

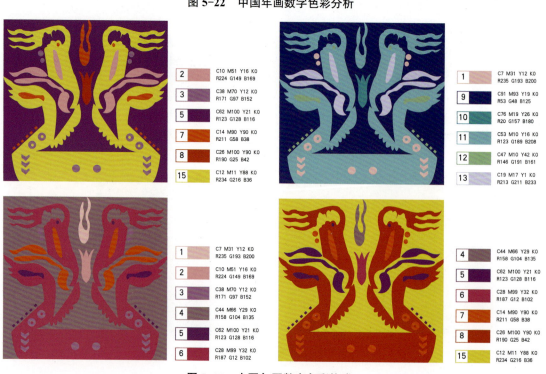

图 5-23　中国年画数字色彩构成

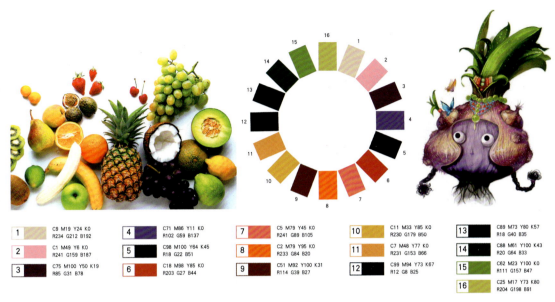

图 5-24 水果数字色彩分析及构成

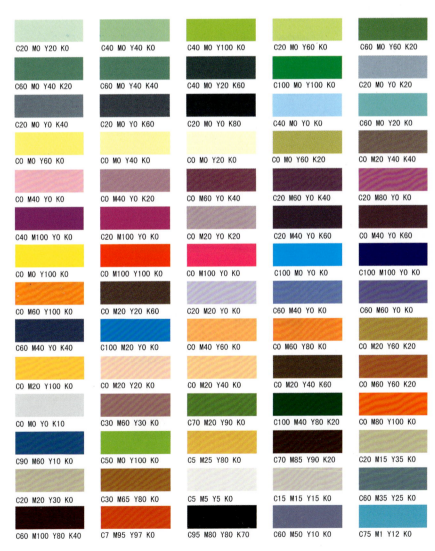

图 5-25 色卡

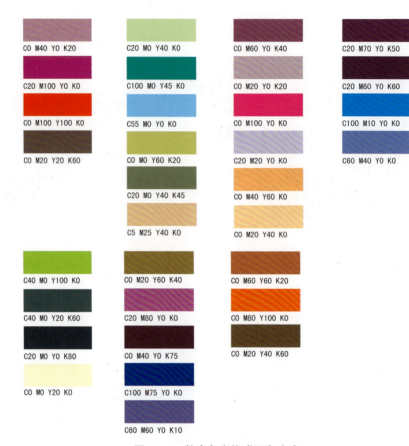

图 5-26　数字色彩构成配色方案

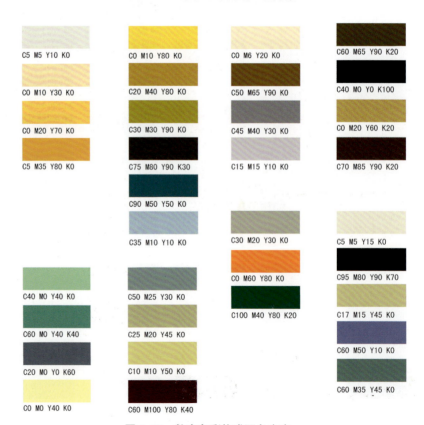

图 5-27　数字色彩构成配色方案

知识扩展

数字色彩与经典色彩之比较

20世纪90年代后，艺术设计全面引入了数字化手段，在色彩设计方面，也由传统手绘的经典色彩向数字色彩过渡。我们把原来美术、艺术设计沿用的基于色料介质的艺用色彩称为"经典色彩"（相对新兴的数字色彩而言）。欲了解更多请扫描二维码。

数字色彩与经典色彩之比较

案例解析

现代数字插画色彩

数字插画是艺术与技术的融合，它作为现代设计的重要元素，在现代设计的多个领域都有着无可或缺的作用和地位。

解析

Alex Andreyev，俄罗斯插画家、摄影师，他的作品带有极强的超现实主义色彩，并且他善于使用各种技法来创作，包括传统墨水、钢笔、毛笔刷以及数字技术，作品内容虚幻缥渺，充满了漂浮、飞翔以及未来感，给人以唯美、孤独抑或恐怖的感觉。

本章小结

在传统的色彩构成中,数字色彩原本只是应用不多的一小部分,但随着互联网的飞速兴起,人们对数字色彩的需求日益提升。基于此,本章用了一章的篇幅讲解了数字色彩的相关应用,具体包括数字色彩的产生、特性、所需软件、注意事项和应用方法等。

思考与实训

一、思考题

1. 浅谈传统色彩与数字色彩之间的关系。

2. 通过对自然色彩、大师作品的分析,浅谈对数字色彩的认识。

3. 你怎样看待数字时代背景下的色光构成与数字色彩构成?

4. 数字色彩体系包含哪些色彩模式?在设计中最常用的两种色彩模式是什么?

二、实训题

1. 用计算机进行数字色彩练习。

要求:

(1)数量6个;

(2)尺寸:10 cm×10 cm 或 12 cm×12 cm;

(3)采用相关软件制作,充分发挥各软件的色彩绘制特点,体现数字色彩特征;

(4)A4纸排版打印;

(5)构思奇妙,表现细腻,色彩有表现力。

2. 用计算机进行色光构成色彩练习。

要求:

(1)数量4个;

(2)尺寸:10 cm×10 cm 或 12 cm×12 cm;

(3)采用相关软件设计制作,充分体现色光特征;

(4)A4纸排版打印;

(5)构思奇妙,表现细腻,色彩有表现力;

(6)可借鉴大师作品进行相关创作。

CHAPTER SIX

第六章 色彩设计应用

知识目标
了解色彩在各设计中的基本应用规律。

能力目标
能够选择一定的色彩应用方向并深入挖掘色彩的应用空间。

素养目标
培养个性发展的多元化和职业化素养。形成对自己的自主管理能力、对生活的自主处置能力、对问题的自主判断能力，提高对家庭、对国家、对社会、对人类所担负的自我使命感。

第一节 色彩在广告设计中的应用

商业广告是为了某种特定的需要，通过一定形式的媒体，公开而广泛地向公众传递信息的宣传手段，是一种有偿服务。在平面广告设计中，有文字、色彩、图形等主要表现元素，其中的色彩元素，有时甚至比图形更具有能动作用。对各类赠品广告的调查发现，彩色广告的回报率较高。从视觉上讲，彩色比黑白色更能刺激视觉神经，因而更能引起广告受众的注意（图6-1至图6-5）。

图6-1　酷视广告　王鑫

图6-2　大连艺术学院广告宣传卡　于洋

图6-3　大商海报　王鑫

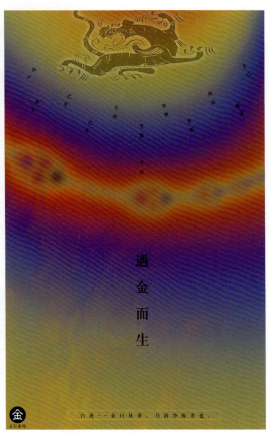

图 6-4　龙——恒久　王鑫　　　　　图 6-5　五行——金　于洋

　　对于消费者来说，色彩的感觉来自生理和心理等方面，主要是指色彩在视觉、听觉、味觉、触觉、嗅觉上所引起的联想和反应。如柠檬的酸与柠檬的黄颜色能够在消费者的味觉、视觉上产生共同反应。因此，在运用色彩表现元素时，应当充分了解和掌握色彩能够给予广告受众的不同生理和心理感受。

一、色彩的作用

　　（1）吸引性。色彩能吸引受众对广告的注意力，经调查表明，色彩有"先声夺人"的作用，绚丽多彩的画面更富有吸引力。在色相上，黑色背景上的黄色比其他色彩更能吸引人们的注意力。彩色广告的悦目性和装饰性也非常强，常常能使人们长时间地注目，从而把广告中所要传达的信息，更快捷、更完整地传达给受众。

　　（2）强化性。色彩能强化广告中文、图的宣传效果。一幅广告中的文字和图形能够更直接地传达某些信息，但如果没有色彩，仅靠文字和图形是很难使宣传效果达到极致的。色彩能更生动地表现主题内容的内涵、质感和量感。广告中的形象能够被真实地表现出来，是离不开色彩的，而正是这种真实感，促使广大受众对广告中所宣传的内容产生信任感和好感。

　　（3）象征性。在广告中，文字和形象是主要的宣传内容，但色彩的融入能强化象征的宣传效果。无论何种色彩都可以影响人们的感觉、知觉、联想、情绪等生理和心理过程，如冷暖、悦目、动静、档次等，色彩的这种强化象征的作用是非常重要的。好的广告正是利用色彩的情感象征来影响人们的心理活动，使人产生亲近感，从而达到广告的宣传作用。

二、色彩的联想

商业广告主要是对企业、商品及服务等进行宣传,以达到促进销售、盈利的目的。商业广告分类很多,在宣传中侧重的方向也各不相同。其色彩联想如下:

(1)食品类广告。这类产品多讲求营养、美味和安全。在色彩选用上多用暖色调,接近食品本身的固有色,使人联想到可口诱人的美味,并通过这种色彩的联想刺激受众的食欲和购买欲,如红色系、黄色系等。

(2)工业类广告。这类产品多讲求功能性、实用性。在色彩上多采用沉静、稳重、朴实的色调,如紫色系、蓝色系、灰色系,再搭配一些活力色彩,如红、黄、橙、绿等,给人以现代的感觉。

(3)化妆品类广告。这类产品多讲求护肤美容,靓丽清新,安全可靠。在色彩上多选用明灰色调、素雅色调,如粉色系、黄绿色系、乳白灰色系等,给人以健康、优雅、温柔的感觉。

(4)药品类广告。这类产品讲求安全、卫生、健康。在色彩上多采用冷色系,如蓝色、绿色、明灰色、给人以安全、平静感。

(5)体育类广告。这类产品宣传主题以活力、运动、舒适等为主。在色彩上多采用对比较强的纯色系,如红、黄、蓝、绿等强对比来体现活力与运动感,但也经常用一些灰色调来衬托主题形象以体现品位。

总之,不同类别的商业广告在其宣传上有其各自的个性。在用色时,一要考虑商品本身的特性、用途,二要考虑到商品的受众群体对色彩的感受及色调倾向。在此基础上深入了解企业、商品及受众的信息,选择适合的色彩语言,突出商品的个性,以达到良好的宣传效果。

第二节 色彩在包装设计中的应用

一、包装色彩设计

在消费者选购商品时,视觉神经对色彩的反应最敏感,最早进入消费者视线的便是色彩印象。色彩在包装设计中占据重要的位置,它是美化和突出产品的重要因素。包装色彩的运用与整个画面设计的构思、构图紧密联系,以色彩的感情和人的联想为依据,进行高度的概括和搭配。但是,包装色彩的设计同时还应考虑到印刷工艺、材料、用途和销售地区等因素的限制(图6-6至图6-11)。

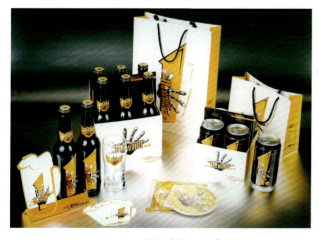
图6-6 新网啤酒 王鑫

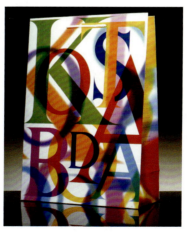
图6-7 纸袋包装设计 陈幼坚

图6-8 文房四宝 王小康

图 6-9　文房四宝　李新梅

图 6-10　原味斋　陈惠

图 6-11　CD 包装设计　关晓月

包装色彩要求醒目、统一、有特色。色彩对比要强烈，有强烈的冲击力和吸引力。设计者还要研究消费者的习惯和爱好，以及国际、国内流行色的变化趋势，进而设计出不同凡响的色彩来。

二、色彩搭配技巧

1. 基调

基调是画面上色彩配置所具有的总倾向、总情调，是一组色彩的主色，并在整个画面中占绝对优势。包装要求在远距离的货架上瞬间获得消费者的视觉关注，这就需要整体感极强的色调来配合，包装色彩的总体感觉是华丽还是质朴，都取决于包装色彩的基调，因此，基调是包装色彩设计的基础。

2. 对应

色彩与包装物的对应关系是指外在的包装色彩能够揭示或者映照内在的包装物品，使人一看外包装就能基本上感知或者联想到内在的物品。这是色彩情感与包装物象的完美结合，即从色彩感知物象，从物象联想色彩。色彩设计要求色彩与产品的主要功能相统一，恰当的色彩联想会对产品的销售发挥积极的促进作用。

3. 对比

色彩与色彩的对比关系，是很多商品包装中最容易表现却又非常不易把握的事情。商品包装一般都有以下几个方面的对比：色彩使用的深浅对比、轻重对比、点面对比、繁简对比、雅俗对比、反差对比等。把握好色彩对比可以起到画龙点睛、锦上添花的作用，反之则会画蛇添足。

4. 标准色

标准色指企业为塑造独特的企业形象而确定的某一特定的色彩或一组色彩系统，运用在所有的视觉传达设计的媒体上，通过色彩特有的知觉刺激与心理反应，表达企业的经营理念和产品服务的特质。标准色能强化品牌形象，如可口可乐的红色、麦当劳的黄色等。在包装色彩设计中标准色是不可忽略的。

5. 色彩禁忌

色调设计要求与不同地区、不同民族对色彩的喜好和禁忌相统一，要能适应这种变化，顺应时代潮流，如伊斯兰教人喜欢绿色忌用黄色；藏族以白色为尊贵的颜色而忌用淡黄色、绿色；满族人喜爱黄、紫、红、蓝色而忌用白色等。进行色彩设计应充分考虑这些传统习惯，以使产品受到欢迎，尤其对于出口商品，更要尊重别国或民族的习俗。

第三节　色彩在摄影中的应用

目前使用的绝大多数数码照相机的影像传感器，将尺寸很小的红色、蓝色与绿色滤镜装配在其光敏单元（排列在其上的感光二极管）之上来为位于栅格上的每一种原色捕捉光信号。每一个像素将最终组合成一幅全彩色的图像，并以单独的色彩通道的方式存储在照相机之中（图6-12）。

摄影色彩的特性：尽管拍摄的照片中的色彩与被摄物的真实色彩客观上是存在差异的，但摄影师还是非常希望观者相信照片上的色彩是真实、精确的，或者说希望观者在看到摄影作品时，能够产生某种情绪上的反应。在拍摄时与拍摄后期，摄影师对色彩的掌控会直接影响其对图片的阐释，因此摄影师应尝试去寻找对色彩的最佳掌控方式。

摄影色彩与构图：鲜艳的色彩可以立刻成为照片的趣味中心，有效地吸引人们的注意力，让色彩最大限度地作用于构图。同时要注意主题中色调和背景色的关系，主体的颜色比背景色更明亮，就更具效果（图6-13）。

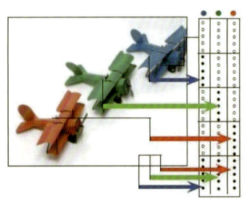

图 6-12　照相机色彩成像

图 6-13　摄影色彩与构图

摄影色彩与用光：构图时采光的方向与色彩的表现有密切的关系：顺光拍摄，画面的色彩饱和、鲜艳，但色彩损失大；侧光下景物的色彩明暗对比强，既能表现一定的色彩，又富有质感，立体感也比顺光时好。同时，曝光过度或者曝光不足都会导致色彩饱和度的缺失。预设白平衡功能：常见的有日光、阴影、多云、闪光灯、钨丝灯和日光灯。可以设置这些选择以适应照亮被摄体的光线（图6-14）。

设置"错误"的白平衡，可以给照片增加一些情绪。理解了这一点，就可以利用它创作有力的照片。

图 6-14　摄影色彩与用光

如果使用 JPEG 格式，那么在拍摄时就要把白平衡设置准确，因为后期是很难再对其进行调整的。后期虽然可以调整色彩平衡，但这和调整白平衡是有区别的，可能会产生无法预料的结果。如果使用 RAW 格式拍摄，那么后期可以通过 RAW 软件来调整白平衡。这也是人们倾向于使用 RAW 格式拍摄的原因之一。有需要时人们可以在后期调整白平衡，以创造一些艺术效果。

第四节 色彩在网页设计中的应用

网站是六大宣传媒体之一,随着数字时代应运而生,借助于数字设备,通过互联网传播。所谓网页设计就是企业向用户提供信息(产品和服务)的一种方式,是企业开展电子商务的基础设施和信息平台,是宣传与反映企业形象和文化的重要窗口(图6-15至图6-18)。

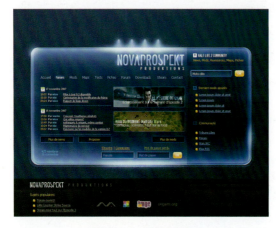

图6-15 网站页面

图6-16 网站页面

图6-17 网站页面

图6-18 网站页面

色彩的应用在网页设计中起着十分重要的作用。研究表明,色彩能提高信息浏览和分类的速度、提高理解速度,比文字的变化更能提高理解的准确度。这证明色彩在信息的传达方面是有其优势的,它是调适受众视觉心理、引起受众注意的有效手段。在浏览网页时,具有视觉冲击力的色彩可以激发人们的浏览兴趣,产生强烈的视觉效果,引起人们的心理共鸣。

网页色彩的设计原则有如下几个方面。

一、色彩的整体性

网页色彩的整体性即网页色彩之间的系统性。主页、子页通过超链接在内容上保持相互联系,

网页色彩也随着这种联系而相互作用和过渡。这种过渡以自然、和谐、映衬为主，不能突兀、混乱。网页色彩的整体性是先期的系统规划和设计，在确定色彩基调的基础上，协调网页各自的配色方案，包括补色配置、对比色配置、类似色配置、同类色配置等。在保持色彩风格统一的前提下可以穿插设置，保持视觉印象的完整性。

二、页面的协调性

网页色彩整体性还体现于网页本身的协调性。网页包括导航栏、广告栏、动画栏、图形图像、视觉符号等，它们的色彩变化直接影响着页面色彩的协调。特别是具有动感视觉元素的 Flash、GIF 动画，其色彩处于动态变化当中，因此不仅要考虑动画各帧之间色彩的协调，还要考虑动画的色调与网页色调之间的对比与调和。在处理网页各个视觉要素的色彩时，要避免陷入只注重细节要素的色彩变化，而忽略色彩整体协调的误区。只有处理好局部与整体的对比与调和，才能达到较好的色彩效果。

三、色彩的律动性

色彩的心理联想作用使色彩具有鲜活的生命，如音乐般有节奏感和韵律感，只不过它是通过色彩的交替变化呈现的。通过色彩有规律的重复、渐变形成网页色彩的视觉节奏，具有节奏感的色彩与色调相结合就会形成生动的色彩律动。律动容易引起受众的情感共鸣，使声、光、色、像等元素完美结合，增强网页时间和空间的变化而产生富有动感的艺术魅力。

四、色彩的安全性

网络安全色是展示良好视觉形象的基础，所谓的"网络安全色"指的是在所有软件系统下都能够正确显示的 216 种颜色。它可以保证色彩的最终显示效果与设计效果相同，特别是对于大面积的色彩和突出的色彩，使用网络安全色将大大减少网页色彩的偏色现象，但其缺点是颜色的数量太少。

网页借助图形化的外观直接作用于客户的视觉系统，用户接触一个网页，看到的往往是一个由底色、几何色块、图标、按钮等元素构成的图形符号系统。色彩可以非常直观地突显背景、导航栏、状态栏，按钮等构成元素，并显示网页的逻辑架构。网页虽然是个复杂的视觉图形系统，但通过主色调、辅助色、装饰色的对比调和关系会呈现明显的风格倾向。用不同的色系或者同色系色彩之间的对比与调和，可以塑造不同的界面风格。如适合男生的金属质感的黑色、灰色、蓝色系，女生喜欢的梦幻甜美色系、糖果色系。色彩不同，用户会产生不同情感的心理活动，网页风格定位与品质已经成为用户体验中最重要的部分之一。

网页设计的第一步就是要找出用户浏览网页的目的，这一切都可以在对用户提出的要求进行分析后知晓，在进行网页设计时，要根据用户使用产品的情景选用合适的色彩，帮助用户达成目标。要充分掌握色彩对于人们心理的影响，将色彩和所带来的心理效应联系起来，为特定的设计提供合适的色彩方案。此外，网页设计要考虑到电子设备的显示特点——背景色与图标色彩之间有 5.38 以上的对比差，才能够易于区分；不同的色彩饱和度、对比度和亮度能产生不同的效果；为了保证色彩视觉效果一致，电脑版网页与手机等移动终端的配色还会有细微的区别（图 6-19 和图 6-20）。

在网页设计中，设计师都会运用到色彩心理学知识，一般主色调最常用到的颜色是蓝色、红色。不同的颜色所代表的情感是不同的，运用红色更具有激情感，也更为抢眼；黑色代表低调和

权威，是大部分高管人士所喜欢的颜色，黑色能让整个页面看起来更有沉淀感，显得更加专业；灰色所代表的是认真和沉稳，运用在网页设计中，更能表现产品的智能性；棕色系代表平和与友善，一般用作辅助色调，使页面更加丰富，同时带给用户平静和亲切的感觉；橙色代表亲切和阳光，在页面中运用能给用户以安心和温暖的感觉；蓝色代表希望和信赖，据相关调查显示，几乎所有人都能接受蓝色，它也是网页设计中运用得最广的颜色，许多的产品都会将蓝色作为主色调。

图 6-19　可口可乐网页与手机版色值对比　　　　　　　图 6-20　小米网页与手机版色值对比

随着科技的不断发展，人机交互式的智能设备和软件被应用于生活的各个方面，作为首先为人们带来视觉刺激的网页设计，用户也提出了更高的要求，越来越多的智能设备及软件的开发者也更加关心色彩视觉对用户的心理和使用感受方面的影响，智能系统与软件开始更多地关注页面颜色所带来的心理暗示，通过色彩的视觉传达作用帮助用户更好地理解与使用产品。

第五节　色彩在服饰设计中的应用

一、服饰色彩搭配

色彩具有醒目、鲜明的特征，作为文化表现形式的服饰，借助色彩的语言反映着时代与社会风貌，传达出明确的社会信息。另外，不同的国度、地区及历史传统的差异使各地区、各民族的人们对色彩的认识千差万别，这些认知的差异反映在他们的服饰当中，形成了变化多样的服饰文化。服饰色彩搭配分为两大类：

（1）对比色搭配。对比色搭配分为强烈色配合与互补色搭配。强烈色配合，指两个相隔较远的颜色相配，如黄色与紫色，红色与青绿色等，这种配色比较强烈；互补色配合，指两个相对的颜色的配合，如红与绿，青与橙，黑与白等，补色相配能形成鲜明的对比，会收到较好的效果。

（2）协调色搭配。协调色搭配可以分为同类色搭配和近似色搭配。同类色搭配指深浅、明暗不同的两种同一类颜色相配，如青配天蓝，墨绿配浅绿，咖啡配米色，深红配浅红等；近似色相配指两个比较接近的颜色相配，如红色与橙红或紫红相配，黄色与草绿色或橙黄色相配等。

二、传统服饰色彩选择

色彩是服饰当中必不可少的要素。色彩语言的丰富性使得色彩在民族服饰中的应用非常广泛。但是,起初的色彩主要应用在两方面,即淳朴的精神审美和淳朴的视觉审美。

(1)礼仪性(精神审美):民族服饰的色彩在特定的环境中会承载一些特殊的含义。如在婚礼中,一般都要选择本民族喜欢的喜庆色彩。在中国喜庆的颜色一般为红色,而在基督教盛行的西方则为白色。

(2)识别性(精神审美):通过服饰的色彩,人们可以区分穿着者的国度、民族、性别、年龄、婚否以及社会身份、地位等。

(3)实用审美(视觉审美):民族服饰色彩绚烂,因为人们想要使自身更具魅力,使自身外观好看。这是一种本能的冲动,是人类共同的感情。

显然,传统民族服饰色彩运用规律是历史发展、选择的必然结果(图6-21)。

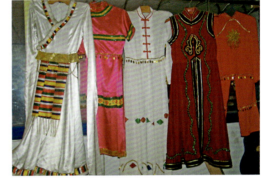

图 6-21　民族服饰

三、现代民族服饰中的色彩应用

现代民族服饰的色彩运用主要是表现其审美的功能。特别是在盛装集会时,这一特性尤为突出。如贵州台江地区的苗族传统节日姊妹节期间,盛装的女青年衣着华美,色彩绚丽,通过银饰独有的金属色彩和鲜艳的服饰来展示自我(图6-22)。

民族服饰发展到今天,简朴的精神内涵已经开始逐渐淡化,转而呈现出多样性的发展趋势。它成为民族自我展示的窗口,成为民族自我意识的觉醒,成为展示民族风采的方式。同时,它以独有的民族特色吸引了外界的目光,成为现代服饰色彩中不可缺少的一部分。

四、民族服饰色彩在现代服饰中的运用

民族服饰色彩具有浓厚的装饰性,图形与色彩结合所显现的装饰性是民族服饰最大的特点之一。民族服饰色彩一般为高纯度的色彩,调和方法在很大程度上是通过图案、花纹的分割来实现的。因此在运用民族服饰的色彩时,一定要把握好这种装饰元素,运用科学的色彩解构方法,特别是黑色、金色、白色的调和,使色彩搭配体现经典韵味,整体协调。民族服饰的装饰性色彩与现代服饰的形相结合成为现代流行服饰中的一个亮点。在舞台表演服饰中,色彩在服饰中具有无与伦比的冲击力。舞台审美一般追求强烈的视觉效果,这与民族服饰的装饰风格相吻合。舞台表演的服饰解决的是形与意的关系,形指的是服饰,意指的是民族的特色,形与意的结合使舞台表演服饰变得流光溢彩,华美夺目。

民族服饰色彩在现代服饰设计中的作用巨大,但也有其明显的局限性,如民族服饰色彩的适合性弱。民族服饰色彩的区域性决定了其服饰色彩的应用为某一特定群体,因而会显得色调单一,形式变化不大,色彩陈规性强(图6-23)。民族服饰色彩一般带有传统性、民间性和文化的延续性。所以在当今服饰色彩设计的多元化背景下,要借鉴民族的传统特色,并糅合时代气息,结合科学的色彩知识将民族服饰色彩的精粹发扬光大。

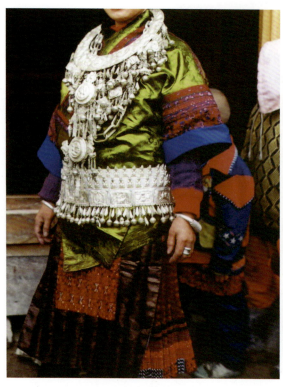

图 6-22 民族服饰　　　　　　　　　图 6-23 非洲民族服饰

五、流行服饰的色彩

流行服饰色彩在社会经济快速发展的今天已经融入人们的日常生活，色彩与款式、面料及制作工艺相比，处于首要位置，成为流行服饰永不衰落的热点（图 6-24 和图 6-25）。

图 6-24 流行服饰搭配　　　　　　　图 6-25 流行服饰搭配

流行色（Fashion colour）英文可以译为"时髦的色彩"，意思是合乎时尚的颜色。流行色一般是指在某一时期和地区被大多数人接受或喜爱的色彩。人们自身审美水平的提高推动了对色彩的研究，世界各地都有自己的流行色研究机构。"国际流行色委员会"于 1963 年 9 月在法国、联邦德国、日本的共同发起下在巴黎成立。"中国流行色协会"成立于 1981 年，总部设在上海。流行服饰的色

彩要解决的是色与色、色与形以及色与季节、环境之间的关系。

流行服饰一般采用采集调和、对比、平衡、点缀、连贯调和等构成方法进行色彩设计。

1. 采集调和

从宏观上讲，流行服饰色彩的调和是为了满足视觉所需要的色彩和谐，体现现代人审美水平和社会需求。流行服饰色彩的调和一般可以分为三种，即同类色调和、邻近色调和和对比色调和。通过调和往往会使服饰具备一个整体的色调，同样，如果先确定一个主题色调也会有利于服饰色彩的调和。如当今流行服饰的色彩往往是通过采集植物、动物和其他有机物元素而来的，这种色彩的采集调和方法，诞生了许多个性化的视觉效果，为许多现代人所喜爱。

2. 对比

色彩的对比是服饰色彩中必不可少的手段，其中服饰色彩的面积对比是不容忽视的，如果服饰中的两个对比色彩的面积分割过匀，势必会造成视觉心理上的主次关系模糊，难以形成视觉焦点。传统美学中的"万绿丛中一点红"就是一个互补色对比的好例子。在一般的配色当中，如果采用明度面积对比，当高明度面积大时，能产生明快、轻松、宁静、朦胧的视觉效果；当低明度色彩面积处于主导位置时，则会产生庄重、肃穆的心理感受。因此在服饰设计中一定要注意色彩面积的对比作用。

3. 平衡

平衡是色彩通过人们视觉反射而产生的心理上的安定性。流行服饰当中不同色彩所具有的不同性格特征可能会造成服饰的不平衡感，从而破坏服饰的整体美。色彩的平衡除了面积平衡，还可以通过色彩位置的经营来获得视觉平衡感。如人们在日常生活中一般用深色的下身服饰搭配浅色上衣，这种配色方式能达到一种视觉平衡，而不会产生"头重脚轻"的感觉。当然，如果处理好上重下轻则会营造一种运动的美感，达到另外一种动态的视觉平衡。

4. 点缀

点缀是服饰"耐看"、吸引别人注意力的有效手段之一，使流行服饰在统一中求得变化。但点缀不宜过多，否则会分散人们的注意力，减弱服饰的整体效果。

5. 连贯调和

流行服饰中如果将两个极不协调的色彩放置在一起，会让人产生抵触情感，这样的颜色应该尽量少用。但一旦出现这种情况，可以通过无彩色系中的黑、白、灰、金色、银色以及中性的灰色调来调和，达到统一的视觉效果。

第六节 色彩在环境艺术设计中的应用

色彩是室内环境设计的重要内容，每一种色彩都能代表一种心情，都关系着特定的环境，都能影响人们的温度知觉和空间知觉（图6-26）。

在对室内环境进行色彩设计时，要充分考虑室内空间的大小、形式、方位、使用目的、使用者的类别以及使用者的色彩偏好等各个方面的因素，将色彩与居室空间中的各种因素巧妙地融合到一起（图6-27）。

室内色彩设计的根本问题是搭配问题，这是室内色彩效果优劣的关键。在进行色彩搭配时要考虑好整个室内色彩的倾向，也就是色调。室内的色调可以分为单色调、相似色调、互补色调和无彩色调四种。完整的室内配色是全局考虑的结果，首先要考虑好大的色调，同时不能忽视细节的点缀与整体的呼应；要以大面积的色彩来决定小面积的色彩，处理好色彩的变化与统一，这样才能营造出统一中有变化、有主次的和谐室内环境（图6-28和图6-29）。

室内色彩的配置,一般情况下应采取上浅下深的方法,使重心下沉,给人一种稳重的感觉。可以按地板、墙面、顶棚的顺序选择明亮的色彩组合,使房间具有宽阔的感觉。总之,合理使用色彩,对于调节环境气氛、体现文化品位具有非常重要的作用(图6-30)。

图6-26 室内色彩设计

图6-27 室内色彩设计

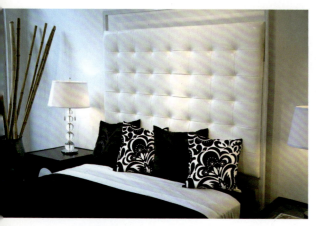

图6-28 室内色彩设计

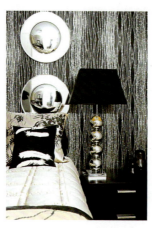

图6-29 室内色彩设计

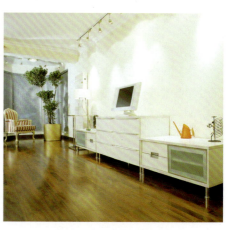

图6-30 室内色彩设计

知识扩展

色彩生活:涂鸦

涂鸦作为一种街头嘻哈文化,诞生于美国,后来传入欧洲,渐渐增加了一些时尚元素,在欧美是一种在年轻人中很普及的兴趣爱好。涂鸦艺术进入中国时间还很短,涂鸦的风格基本承袭西方涂鸦,还没有形成中国涂鸦艺术自己的独特面目。欲了解更多请扫描二维码。

色彩生活:涂鸦

案例解析

《名侦探柯南》中的美学艺术

美学之于人的意义,绝不仅仅是什么锻炼思维或陶冶情操。如果说艺术是使人之为人,那么对美学理论的学习,实际上就是对人之为人其背后理想的理解与继承。

一个经典的论断:一个民族的文明程度取决于它的美学理论深化程度;这个民族的文明史和其美学史是否互为表里,取决于该民族如何对其作为人的自然本性(动物性)进行否定和批判。下面我们以《名侦探柯南》中的人物形象塑造为例,来讨论艺术审美问题。

解析

毛利兰——她长期霸占二次元美少女排行第一位。但她不过是一些二维的颜色和线条,一些会动的图像,原理类似万花筒。

当我们观看动画片时,我们怎么会认为这样的图像背后存在着一种所谓"真实的形象"?更惊悚的是,我们会视"她"为人,仅仅因为她有一些拟人的特征:长了一张少女脸,会说日语,会谈恋爱,聊到羞涩的话题会羞涩,以及娃娃音的声优给她配音。但很抱歉,这些特征都不是"她本人",因为这世上并不存在一个叫作毛利兰的人,她家老公很擅长推理破案。

其实,艺术所表征、再现出来的虚构形象,即使那些标榜特别写实、有人物原型或事件的原型,或者采用了特别纪实的艺术风格(如纪录电影),本质上也是被"再现"出来的。换句话说,它们本质上和柏拉图所说的"模仿的影子"无疑,是现实的一道浮光掠影,甚至是,影子的影子。

模仿论重新在20世纪初大行其道,德国哲学家、心理学家谷鲁斯(Karl Groos)将这种机制称为"内模仿"。也就是说,那个图像不过是一些残缺不完满的图像,而真正把她"脑补"成为活生生的少女的是电视机前的观看者。

换句话说,我们期待这样的少女,我们把这种期待欲投射到了一些不完满的图像里,最终共同完成了"艺术形象/审美对象"。而艺术家的工作职责则是找到这种不完满的图像,唤起观众的期待。

本章小结

本章列举了6种色彩构成的主要应用范围。虽不能全部概括无处不在的色彩,但以简短的篇幅说明了其主要的应用方向,并对每个方向做出了概念式的阐释和举例说明,以便扩充读者对色彩构成的认识。

思考与实训

浅析色彩对设计的重要性。

第七章　色彩构成作品欣赏

CHAPTER SEVEN

一、色彩明度对比

色彩明度对比示例如图 7-1 ～图 7-4 所示。

图 7-1　色彩明度对比　作者：韩冰

第七章　色彩构成作品欣赏　085

图 7-2　色彩明度对比　作者：李晓宇

图 7-3　色彩明度对比　作者：张之梦

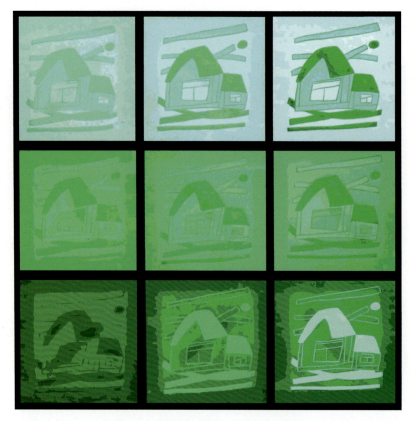

图 7-4　色彩明度对比　作者：邰佳

二、色彩纯度对比

色彩纯度对比示例如图 7-5～图 7-8 所示。

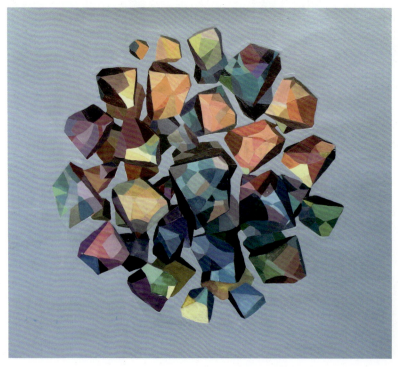

图 7-5　色彩纯度对比　作者：马乐

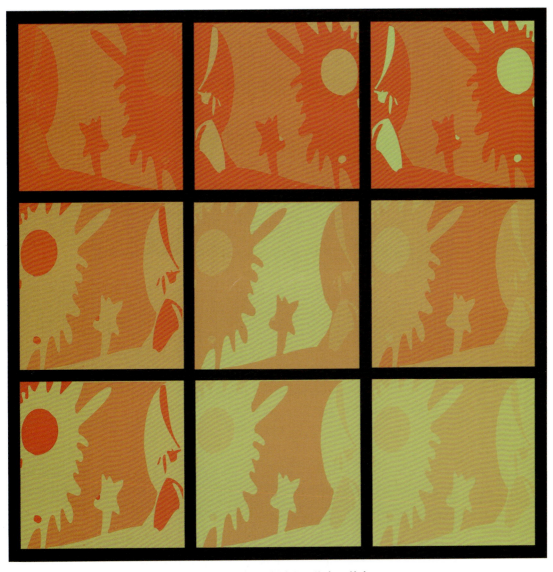

图 7-6 色彩纯度对比 作者：佚名

图 7-7 色彩纯度对比 作者：佚名

图 7-8　色彩纯度对比　作者：佚名

三、色彩色相对比

色彩色相对比示例如图 7-9 ~ 图 7-14 所示。

图 7-9　色彩色相对比　作者：佚名

第七章 色彩构成作品欣赏 089

图 7-10 色彩色相对比 作者：佚名

图 7-11 色彩色相对比 作者：孙雷

图 7-12　色彩色相对比　作者：武祥娟

图 7-13　色彩色相对比　作者：赵静

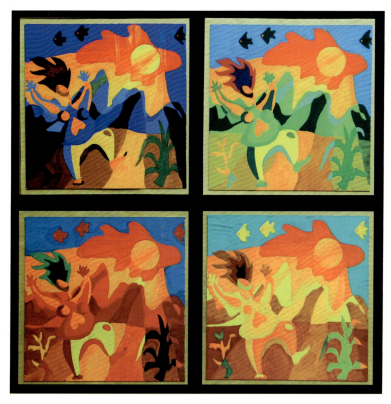

图 7-14　色彩色相对比　作者：朱莎

四、色彩面积对比

色彩面积对比示例如图 7-15 ~ 图 7-23 所示。

图 7-15　色彩面积对比　作者：佚名

图 7-16　色彩面积对比　作者：吉祥　　　　　图 7-17　色彩面积对比　作者：佚名

图 7-18　色彩面积对比　作者：赵静

图 7-19　色彩面积对比　作者：毛伽

图 7-20　色彩面积对比　作者：佚名

五、色彩冷暖对比

图 7-21　色彩冷暖对比　作者：武祥娟

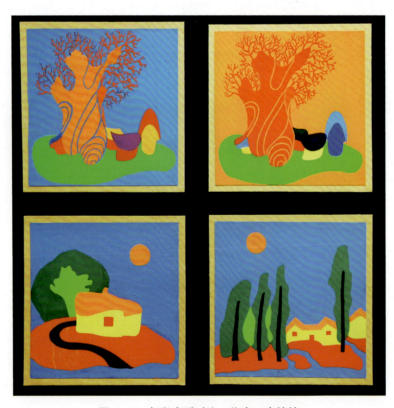

图 7-22　色彩冷暖对比　作者：李婷婷

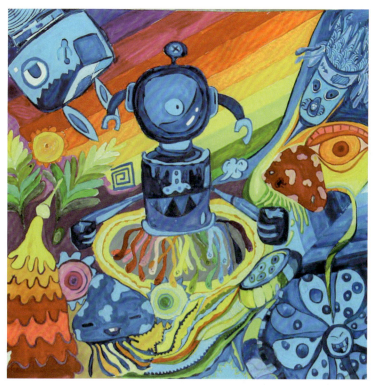

图 7-23　色彩冷暖对比　作者：佚名

六、色彩联想

色彩联想示例如图 7-24 ～图 7-29 所示。

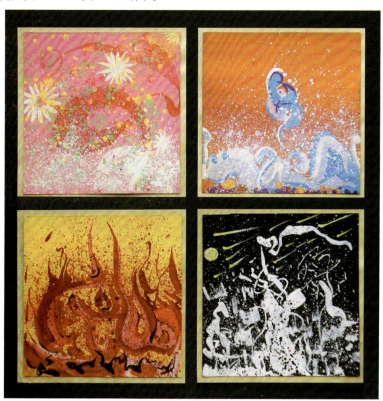

图 7-24　自然现象　作者：佚名

096　第七章　色彩构成作品欣赏

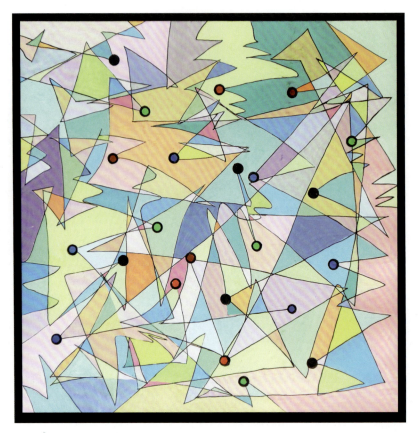

图 7-25　鱼　作者：徐冠

图 7-26　蕉叶　作者：佚名

第七章 色彩构成作品欣赏 097

图 7-27　人与自然　作者：张之梦

图 7-28　龙的传人　作者：赵富

图 7-29　日感　作者：马乐

七、色彩的解构与重组

色彩的解构与重组示例如图7-30～图7-33所示。

图 7-30　色彩的解构与重组　作者：佚名

图 7-31　色彩的解构与重组　作者：刘军

图 7-32　色彩的解构与重组　作者：王旭

图 7-33　色彩的解构与重组　作者：佚名

八、数字色彩构成

数字色彩构成示例如图 7-34 ~ 图 7-38 所示。

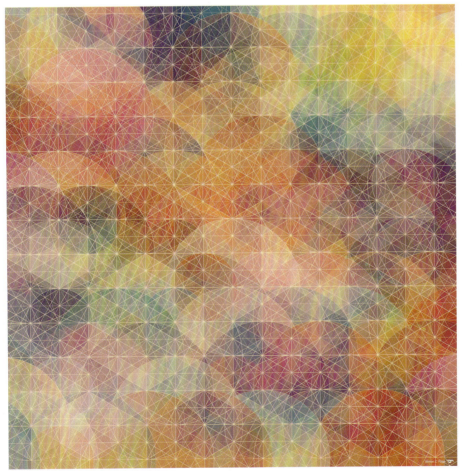

图 7-34　数字色彩构成　作者：佚名

第七章　色彩构成作品欣赏

图 7-35　数字色彩构成　作者：叶军

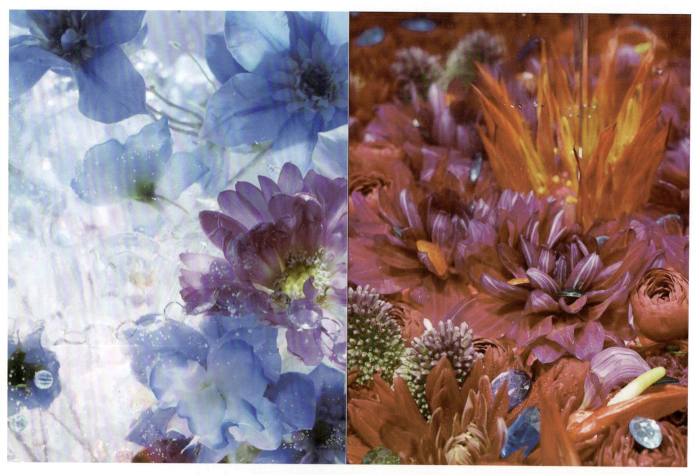

图 7-36　数字色彩构成　作者：佚名

第七章 色彩构成作品欣赏 101

图 7-37 数字色彩构成　作者：佚名

图 7-38 数字色彩构成　作者：佚名

九、色彩的综合应用

色彩的综合应用示例如图 7-39～图 7-50 所示。

图 7-39　色彩的综合应用　
作者：叶翀翀

图 7-40　色彩的综合应用　作者：马乐

图 7-41　色彩的综合应用　作者：张玉燕

第七章　色彩构成作品欣赏　103

图 7-42　色彩的综合应用　作者：张玉燕

图 7-43　色彩的综合应用　作者：杨萌等

第七章　色彩构成作品欣赏

图 7-44　色彩的综合应用
作者：杨萌等

图 7-45　色彩的综合应用　作者：叶翀翀

图 7-46　色彩的综合应用　作者：佚名

图 7-47　色彩的综合应用　作者：俞必忠

图 7-48　色彩的综合应用　作者：俞必忠

图 7-49　色彩的综合应用　作者：佚名

图 7-50　色彩的综合应用　作者：云雷

参考文献

[1] 赵云川，安佳．色彩归纳写生教程 [M]．沈阳：辽宁美术出版社，2000．
[2] 王磊，卢嘉．色彩构成 [M]．沈阳：辽宁美术出版社，2006．
[3] 范小春，周小瓯．色彩构成教程 [M]．杭州：浙江人民美术出版社，2004．
[4] 田少煦．数字色彩构成 [M]．北京：清华大学出版社，2007．
[5] [日] 南云治嘉．视觉表现 [M]．黄雷鸣，等，译．北京：中国青年出版社，2004．
[6] [俄] 康定斯基．康定斯基论点线面 [M]．罗世平，等，译．北京：中国人民大学出版社，2003．
[7] 张玉祥．色彩构成 [M]．北京：中国轻工业出版社，2004．
[8] 邹艳红．色彩构成教程 [M]．重庆：西南师范大学出版社，2007．
[9] 张承志．波普设计 [M]．南京：江苏美术出版社，2001．
[10] 李莉婷．色彩构成 [M]．合肥：安徽美术出版社，2005．
[11] 邹艳红．色彩构成教程 [M]．重庆：西南师范大学出版社，2007．
[12] 卢小雁．平面广告设计 [M]．杭州：浙江大学出版社，2002．
[13] [俄] 康定斯基．艺术中的精神 [M]．李政文，魏大海，译．北京：中国人民大学出版社，2003．
[14] [美] 杰克·德·弗拉姆．马蒂斯论艺术 [M]．欧阳英，译．济南：山东画报出版社，2004．